U0076466

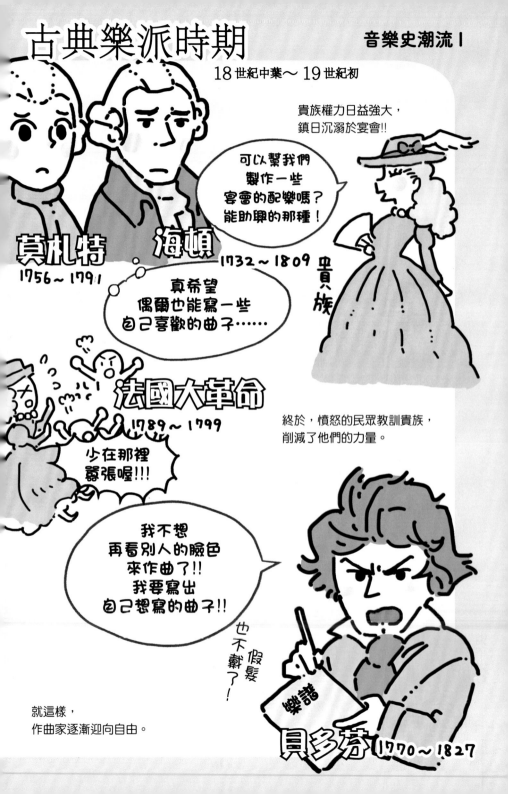

巴洛克時期 17世紀初～18世紀中葉

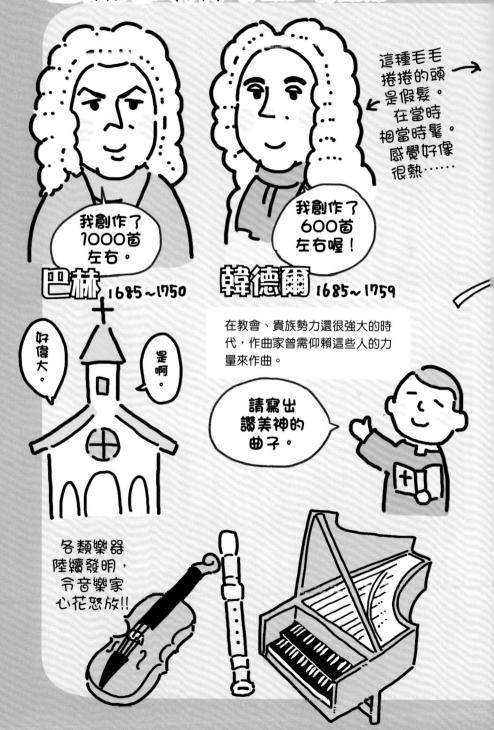

天才作曲家
跟你想的不一樣

透過12位大師的逗趣人生，按下認識古典樂的快速鍵！

やまみち ゆか 圖、文

飯尾 洋一 監修　蕭辰倢 譯

音樂史概略年表

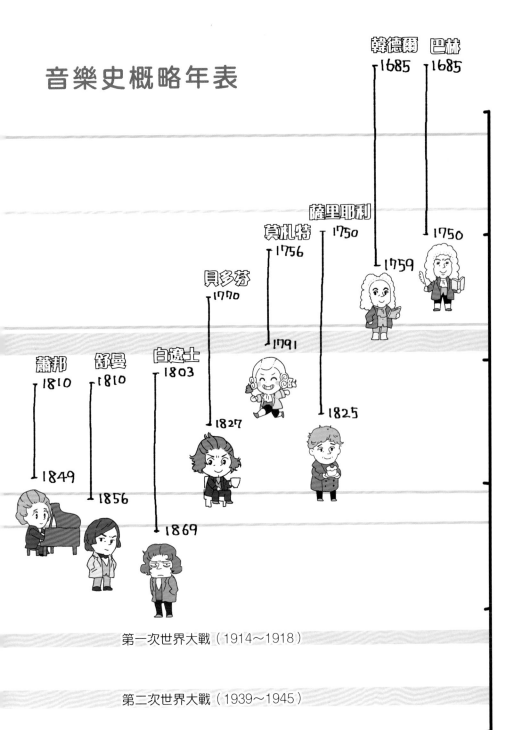

韓德爾 1685
巴林 1685
薩里耶利 1750
1750
莫札特 1756
1759
貝多芬 1770
1791
蕭邦 1810
舒曼 1810
白遼士 1803
1849
1827
1825
1856
1869

第一次世界大戰（1914～1918）

第二次世界大戰（1939～1945）

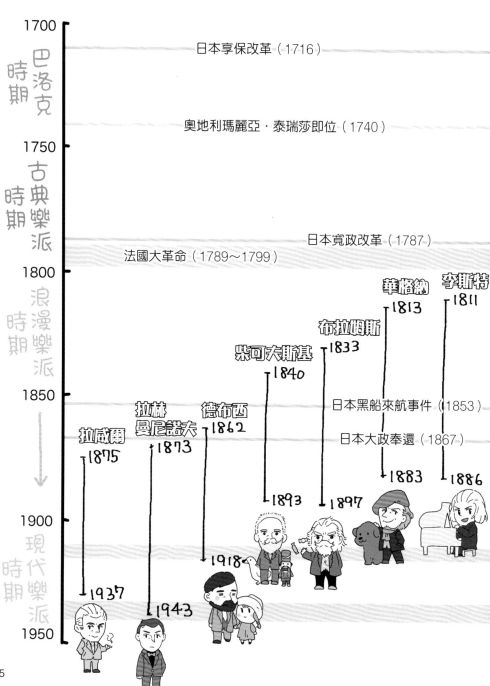

1700

巴洛克時期

日本享保改革（1716）

奧地利瑪麗亞・泰瑞莎即位（1740）

1750

古典樂派時期

日本寬政改革（1787）

法國大革命（1789～1799）

1800

浪漫樂派時期

華格納 1813

李斯特 1811

布拉姆斯 1833

柴可夫斯基 1840

1850

日本黑船來航事件（1853）

德布西 1862

日本大政奉還（1867）

拉威爾 1875

拉赫曼尼諾夫 1873

1883

1886

1893

1897

1900

現代樂派時期

1918

1937

1943

1950

5

EPISODE1 巴赫

惹麻煩超在行!! 頻頻換工作

Johann Sebastian Bach　（1685−1750）

德國人

人稱「音樂之父」的巴赫，要說是西洋音樂史上最負盛名者也不為過。

不過在當時，他卻曾被視為二流之輩。巴赫經常與旁人發生衝突，是以頑固出名的管風琴演奏家。

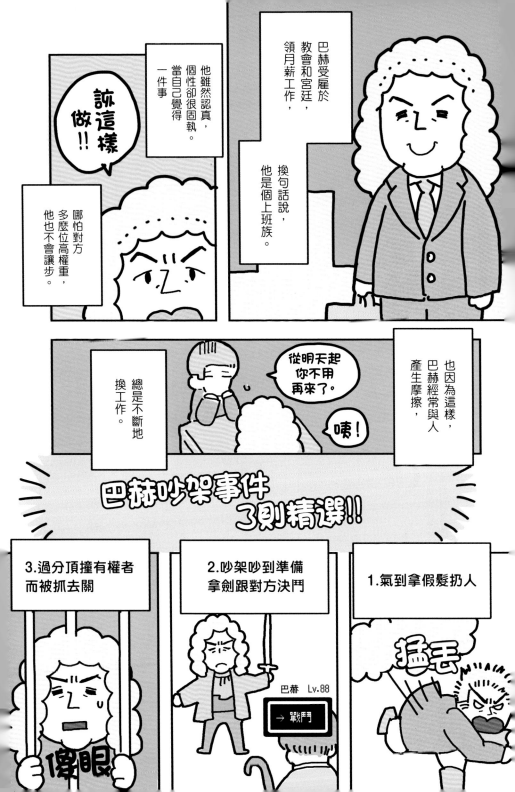

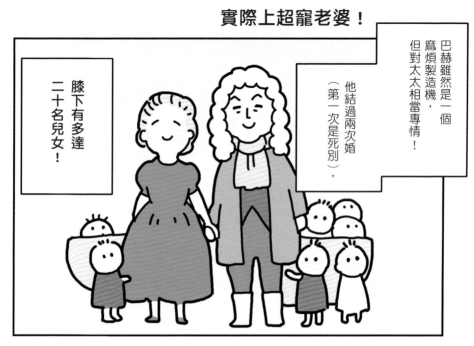

膝下有多達二十名兒女！

巴赫雖然是一個麻煩製造機，但對太太相當專情！

他結過兩次婚（第一次是死別），

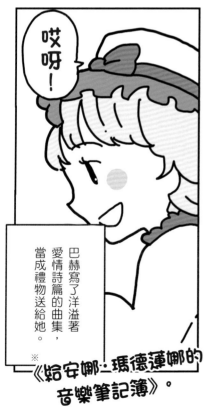

哎呀！

巴赫寫了洋溢著愛情詩篇的曲集，當成禮物送給她。※

※《給安娜・瑪德蓮娜的音樂筆記簿》。

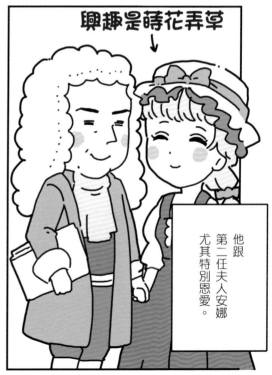

興趣是蒔花弄草
↓

他跟第二任夫人安娜尤其特別恩愛。

當時的知名度……

約翰・賽巴斯汀・巴赫的一生

❀ 洋溢著音樂的幼年時期

約翰・賽巴斯汀・巴赫在一六八五年生於德國的艾森納赫。巴赫家為音樂世家，代代音樂人才輩出，其父安布羅修斯也是靠音樂吃飯。巴赫自小就展現音樂才華，尤其他的歌聲，在地方合唱團中赫赫有名。週日時全家總會一齊到教堂演奏等，生活雖不算富裕，但度過了一段幸福的時光。

❀ 寄居兄長籬下

不過，巴赫在九歲時遭遇了不幸的悲劇。母親伊莉莎白驟死，半年後，父親也相繼辭世。頓失依靠的巴赫，由相差十四歲的長兄克里斯多福一手養大。巴赫從當時便熱衷於學習，花了半年時間抄寫克里斯多福手邊的樂譜集。然而克里斯多福卻認為這對巴赫來說還太早了，畢生沒有歸還給巴赫，將抄本拿走。兄弟倆的感情就像這樣，稱不上融洽，但巴赫向來對兄長的養育之恩抱持感激。一七〇四年，巴赫創作出了《隨想曲：向約翰・克里斯多福・巴赫致敬》（Capriccio in honour of J.C. Bach），獻給哥哥。

❀ 找工作、與周遭的人產生摩擦

巴赫很快就年滿十八歲，離開兄長自行謀生。他應徵德國北部呂內堡的教堂合唱團成員，在該處獲得了

工作機會。教堂中存放著許多書籍和樂譜，巴赫待在呂內堡的那段時光，因而得以埋頭學習。

其後巴赫也曾獲德國各教堂委託演奏工作，但他對音樂抱持崇高理想，導致常與他人發生爭執或齟齬。

一七○三年，巴赫在任職的安斯達特教堂因低音管（註1）演奏者的技巧過於拙劣而口出惡言，「你吹出來的聲音就像上了年紀的山羊」。火冒三丈的低音管樂手對巴赫揄起拳頭，巴赫也拔劍應戰，差點沒釀成濺血事件。差不多也是那個時候，巴赫請了假，去向音樂泰斗布克斯特胡德（註2）學習作曲和演奏技巧，並立刻在安斯達特教堂嘗試布克斯特胡德風格的即興演奏，但卻獲得了「演奏過長」的抱怨聲浪。巴赫大為光火，後來刻意演奏得極短。採取抗拒態度的巴赫因而與教會對立，不久後便辭去了工作。

❋ 第一段婚姻和牢獄事件

一七○七年，巴赫與大他一歲的堂姐瑪麗亞·芭芭拉結為連理。兩人一共生了七個孩子，共築幸福的家庭。不過，走入家庭並未讓巴赫更懂得圓融處事。

隔年一七○八年，巴赫在威瑪（德國）以管風琴演奏家的身分開始工作，他的演奏技巧獲得外界高度評價，有段時間工作很順遂。不過，在該處學習的威廉·奧古斯特公爵之侄與叔父起了衝突。巴赫在憤慨之餘提出辭呈，威廉公爵命令巴赫不願從命，於是將能力較巴赫低劣的人任命為樂團指導。巴赫不屈不撓，在牢獄期間仍持續作曲，細修《管風琴小曲集》（Orgelbüchlein）。他在約一個月後獲釋，離開了威瑪。

後來巴赫移往柯騰（德國）擔任宮廷樂長。他在該處工作順利，與全家人過著幸福的生活。不過，那段平穩的生活卻突然劃下了句點。一七二○年，巴赫前往波希米亞的卡爾斯巴德泡溫泉養身，一個月後返家時才得知妻子瑪麗亞·芭芭拉竟已離開人世（死因不明）。巴赫連妻子的最後一面都沒見到，在悲傷中度日，不過他

11

並未停止作曲。稱得上是巴赫代表作的《布蘭登堡協奏曲》（Brandenburgische Konzerte）（註3），以及他最重要的鍵盤作品《平均律鍵盤曲集》（Das Wohltemperierte Klavier）（註4）（註5）均是在此一時期誕生。

❀ 第二段婚姻

一七二一年，巴赫邂逅了歌手安娜・瑪德蓮娜・梅開二度。安娜當時年方二十歲，卻幫忙照料巴赫前段婚姻所生的孩子，更協助寫譜等工作。一七二五年，巴赫譜寫愛的詩篇《鋼琴小曲集》贈予安娜，這本曲集如今以《給安娜・瑪德蓮娜的音樂筆記簿》（Notebook for Anna Magdalena Bach）此一暱稱廣為人知。

【與妳在一起／我洋溢著喜悅／哪怕蒙主寵召就此長眠／我亦無所畏懼／因我將聆聽著妳的美妙歌聲／由妳溫柔的手掌為我闔上雙眼】

（「知の再発見」双書58《バッハ》，Paul du Bouchet 著，高野優譯，樋口隆一監修，創元社，二〇〇四年，第一版第五刷，第八十八頁）

❀ 《馬太受難曲》

一七二三年，巴赫在位於萊比錫（德國）的教堂就任音樂總監。他在該處也與旁人爭執不斷，但仍精力充沛地投入作曲。他就是在這個時期創作出長達三小時的巨作《馬太受難曲》（Matthäuspassion）（註6）。要演奏這部作品，必須讓樂手在教堂兩側對稱配置的樓梯上面對面排列，讓觀眾聆聽來自兩側的立體演奏樂聲。

巴赫嘗試了講究立體聲效果（註7）的演奏方式，這劃時代的創意在當時獲得的反應卻很冷淡。保守的民眾無

法理解巴赫的音樂，《馬太受難曲》於是被埋沒在歷史中，直至十九世紀才被孟德爾頌重新發掘。

❋ 管風琴演奏名家

巴赫生前並未以作曲家身分博得佳評，但他身為管風琴演奏家的技藝在當時就已備受讚譽。他六十二歲時受託在腓特烈大帝（註8）面前演奏，巴赫提出了「請給我一段簡短旋律」的要求，接著便以國王給他的旋律即興演奏出賦格曲（註9），驚豔四座。這段即興演奏隨後被整理成《音樂的奉獻》（Musikalisches Opfer）這部作品。

❋ 失明，以及死亡

約莫從一七四九年開始，巴赫因長年疲勞導致視力衰減。因此，他委請享有奇蹟眼科醫師盛名的約翰‧泰勒執刀，但手術卻失敗了，並導致巴赫完全失明。雪上加霜的是，他的身體因為眼睛發炎和藥物副作用而惡化，在一七五〇年七月二十八日辭世。據說直到死前為止，他仍對徒弟以口述方式創作著曲子。

註解

（註1）一種木管樂器，使用雙簧（double reed）。在吹奏樂中負責中低音域。

（註2）迪特里克‧布克斯特胡德（Dieterich Buxtehude，一六三七～一七〇七年）。北德管風琴樂派最頂尖的音樂家。巴赫在二十歲時徒步旅行至呂北克造訪他，這件事相當有名。

（註3）據說此曲最初是用來獻給布蘭登堡侯爵之子克里斯蒂安‧路德維希（Christian Ludwig）。

（註4）一直到十八世紀左右，樂器調音法都以追求美妙和音聲響的「純律」為主流，由於僅有特定和音才能產生美麗的聲響，因此每次轉調就必須重新調音。「平均律」就是為了避免此舉所創造出的調音法，指的是將一個八度平均分成十二等分的律式，是從十九世紀至現代的主流。

（註5）Klavier是指鍵盤樂器，包括大鍵琴、鋼琴等。

（註6）源自新約聖經《馬太福音》，描繪耶穌受難的「受難曲」。

（註7）現代的立體聲同樣是由左右側揚聲器輸出不同的聲音，藉此營造出立體感。

（註8）腓特烈二世（Friedrich II，一七一二～一七八六年），第三代普魯士國王。普魯士王國定都柏林，由霍亨索倫家族的君主所統治。

（註9）針對最初呈現出的單旋律主題，運用複數旋律加以模仿和重複，一邊持續發展的樂曲。

14

在咖啡廳的歡樂片刻

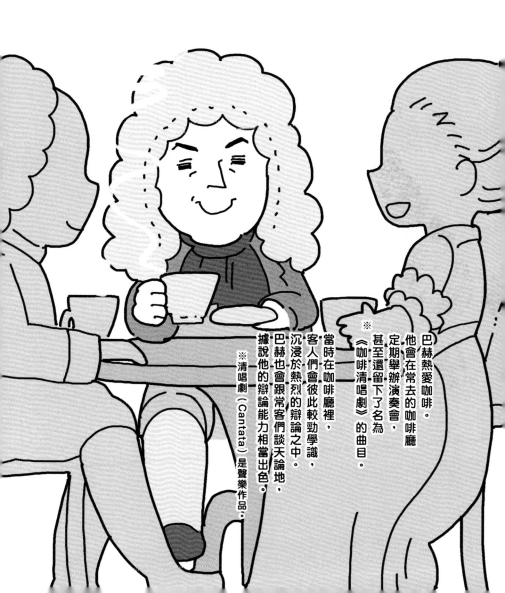

巴赫熱愛咖啡。

他會在常去的咖啡廳定期舉辦演奏會，甚至還留下了名為《咖啡清唱劇》的曲目。※

當時在咖啡廳裡，客人們會彼此較勁學識，沉浸於熱烈的辯論之中。

巴赫也會跟常客們談天論地，據說他的辯論能力相當出色。

※清唱劇（Cantata）是聲樂作品。

EPISODE2 莫札特

當神童不代表懂處世哲學!!

Wolfgang Amadeus Mozart （1756-1791）
來自奧地利

莫札特自幼便展現音樂長才，跟著父親一同遊歷歐洲各地，從交響樂到歌劇等，在廣泛領域皆大獲成功。

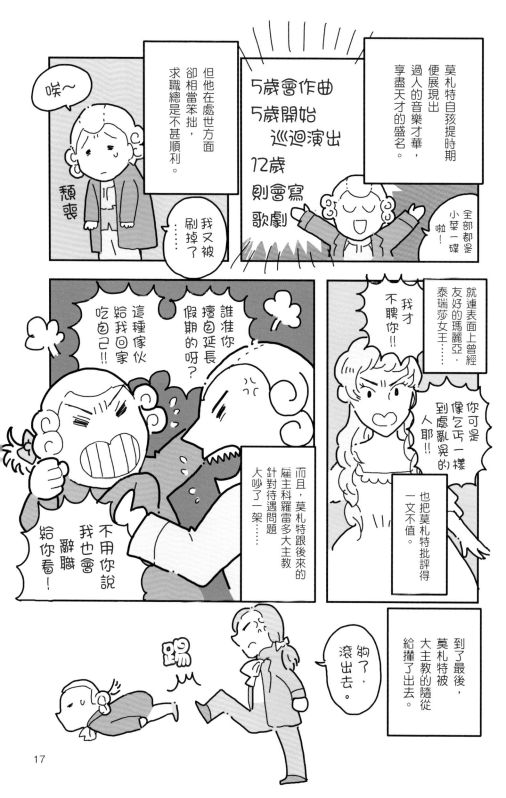

寵妻魔人莫札特

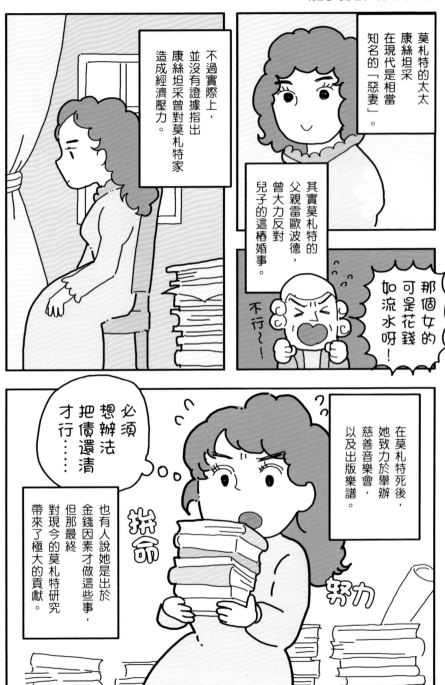

18

（前略）對我而言最重要的，是讓寶貴的妳時時健康，讓妳永遠都是我的康絲坦采。而我也會永遠屬於妳。（後略）＊第31頁

莫札特生前即使在苦於債務之際，仍曾多次花錢讓體弱的妻子利用溫泉水療來養生。

另外，莫札特曾寫過無數的信件給她。

（前略）等工作一結束，我馬上就去找妳。因為我已經決定要在妳的臂彎裡好好休息。──（後略）＊第38頁

（前略）只要妳能精神奕奕、開心愉快，就是我人生中的極致喜悅。──（後略）＊第40頁

每封信的內容，

盡是洋溢著愛情，滿滿都是關切康絲坦采的話語。

（前略）哪怕妳愛我只有我愛妳的二分之一，我就已經很滿足了。妳永遠的　莫札特（後略）＊第33頁

可以確定的是，

康絲坦采被她的丈夫莫札特由衷地深愛著。

＊《音楽家の恋文》，Kurt Pahlen 著，池内紀譯，西村書店，一九九六年。

沃夫岡・阿瑪迪斯・莫札特的一生

❧ 被人稱為神童

沃夫岡・阿瑪迪斯・莫札特在一七五六年一月二十七日出生於奧地利的薩爾茲堡。比他年長五歲的姐姐瑪麗亞・安娜（通稱南妮兒）向音樂家的父親雷歐波德學習音樂時，莫札特也跟著接觸到了鍵盤樂器。他立刻展現出音樂才華，五歲時就已懂得作曲。

其父雷歐波德決定要向世人展現兒子的音樂天賦，於是馬上帶著年幼的莫札特赴歐洲各地巡迴旅行。在造訪奧地利的維也納之際，莫札特有機會在瑪麗亞・泰瑞莎女王的面前演奏，並獲得了好評。莫札特個性親人，據說當時曾坐到女王的腿上，抱著她的脖子親了好幾下。另外，當莫札特在宮廷內跌倒時，瑪麗亞之女瑪麗・安東尼亦曾上前將他扶起——這段小故事也是發生在此時，但事實真偽不明。

莫札特在十二歲時首度創作出正式的歌劇作品《善意的謊言》（La Finta Semplice）（註1）。然而，當時不樂見莫札特大放異彩的相關人士從中作梗，導致莫札特沒能在維也納進行首演。隔年，莫札特在薩爾茲堡首度獲得演出機會，但他動念學習正規的歌劇，因此決定踏上旅程，前往歌劇的大本營義大利。

❧ 前往歌劇之地義大利

十四歲的莫札特對義大利之旅充滿萬分期待，寄了下面這封信給在故鄉等候的母親。

【（前略）我最愛的媽媽！每件事情都好快樂，我已經開心到了極點，因為這趟旅程實在太有趣了，而且馬車裡面超溫暖的。馬伕是個親切的好人，一直努力地幫我們趕路。（後略）】

（《モーツァルトの手紙（上）》【共兩冊】，莫札特著，柴田治二郎編譯，岩波書店，二〇一〇年，第三十刷，第七頁）

莫札特父子在義大利備受歡迎，演奏會場場成功。此外，莫札特還當場將禁止外傳的教廷音樂《求主垂憐》（Miserere Mei Deus）整首記住，並在日後寫出了完整的樂譜。這段小故事，亦是發生在他造訪義大利的期間。

接著，莫札特在米蘭再度受託創作歌劇。他所完成的《龐托國王米特利達特》（Mitridate, re di Ponto），又一次受到一群眼紅的演出者妨礙，但初次演出卻大獲成功！歌劇接連上演了好幾個月，天天高朋滿座。

✿ 找工作並不順遂

米蘭的劇院眼見莫札特這部歌劇的成功，便委託他創作兩年後要在嘉年華中上演的歌劇，以及另一部歌劇。維也納女王瑪麗亞·泰瑞莎之子的婚禮已經訂於米蘭舉行，這是屆時要在結婚典禮上演奏的歌劇。這部慶典歌劇《阿爾巴的阿斯卡尼歐》（Ascanio in Alba）（註2）同樣好評如潮，大獲成功。然而，莫札特的作品搶盡鋒頭，受歡迎的程度甚至超過了另一位受託在慶典中譜寫歌劇的老作曲家哈塞。長期鍾愛哈塞的瑪麗亞·泰瑞莎似乎不太樂見這個事實，導致她對莫札特的印象變差。莫札特想在義大利謀職而延長了停留時間，但瑪麗亞·泰瑞莎卻寄了下面這封信給米蘭大公。

（「知の再発見」双書04《モーツァルト》，Michel Parouty 著，高野優譯，海老澤敏監修，創元社，一九九一年，第五十六頁）

【（前略）你問我該不該雇用這位年輕的薩爾茲堡人，我真是完全搞不清楚狀況。因為你根本不需要作曲家這種沒用的人。……這種人如乞討般四處走訪宮廷，會對家僕們帶來負面影響。（後略）】

❋ 母親辭世與揮別故鄉

於是莫札特在沒找到工作的情況下便返回故鄉，十六歲時，他開始在科羅雷多大主教（註3）底下擔任薩爾茲堡的宮廷樂長。不過，在缺乏刺激的苦悶鄉村服務宮廷，令他日漸心生不滿，五年後就選擇辭職。莫札特擺脫無聊的工作後，便與母親兩人踏上旅程，前往巴黎。他在旅行地點尋找下一份工作，卻不甚順遂。期間，莫札特的母親瑪麗亞・安娜出現身體不適，最後在巴黎亡故。莫札特對此感到絕望，失魂落魄地返回故鄉薩爾茲堡。

雷歐波德勸兒子再次進入宮廷服務，科羅雷多大主教也允許莫札特恢復職務。不過，無趣且缺乏成就感的宮廷工作終究不適合莫札特。他與科羅雷多大主教之間的嫌隙日深，兩人在某天爆發了嚴重衝突。結果，莫札特在恢復職位大約兩年後，便辭掉了故鄉薩爾茲堡的宮廷音樂家之職。

❋ 在維也納大顯身手、結婚

其後，莫札特以前往維也納發展為目標。瑪麗亞・泰瑞莎女王逝世，其子約瑟夫二世接手治國，嶄新的

22

文化活動正在維也納萌芽。拜此所賜，莫札特才能以自由音樂家的身分，透過演奏會和教課掙錢。

在維也納生活時，莫札特邂逅了一位女性：韋伯家的第三個女兒，女高音康絲坦采。她其實是莫札特過往熱切暗戀的女性阿洛西亞之妹。莫札特對康絲坦采的情感不若對阿洛西亞一般，從最初就愛火猛烈，但兩人逐漸相互吸引，最後決定走入婚姻。雖然父親雷歐波德反對兒子結婚，莫札特和康絲坦采仍於一七八二年在教堂舉行了婚禮。

這個時期的莫札特持續孕育出多部傑作，包括歌劇《後宮誘逃》（Die Entführung aus dem Serail）、《第二十號鋼琴協奏曲》（Mozart Piano Concerto No.20）、歌劇《費加洛婚禮》（Le Nozze di Figaro）（註4）等。

✤ 父親辭世，生活漸蒙陰影

但幸福的日子並不長久。父親雷歐波德病倒，踏上了黃泉的不歸路。莫札特終日悲慟，卻不得不繼續作曲。這一年，歌劇《唐‧喬凡尼》（Don Giovanni）進行首演。

另外，這年莫札特也從約瑟夫二世那裡獲得了宮廷作曲家的職位，終於有了穩定收入。但莫札特夫妻渴望過著奢華的生活，不知不覺間債台高築，導致家計出現問題。除此之外，戰爭和時代變化更使得人們不再像過去那般渴求莫札特的音樂。作曲委託、演奏會邀約雙雙減少，因此莫札特曾多次向友人首赫貝格借錢。

在嚴峻的經濟狀況持續之際，維也納的劇院委託莫札特寫歌劇，此時他所創作出的作品，就是《魔笛》（Die Zauberflöte）。《魔笛》的首演成績亮眼，原本開始對莫札特的音樂失去興趣的維也納群眾，都對這部作品大為瘋狂。

❀ 生命的最後一段日子

不過，莫札特的身體從這時開始變差，臥倒病榻。某天，身披灰色斗篷的謎樣男子造訪莫札特的家，委託他創作《安魂曲》（Requiem）。被莫札特視為「死神」的這名男子，其後經研究已知是法蘭茲・馮・瓦爾塞根伯爵所派出的使者。伯爵喜歡將別人的曲子當成自身的作品，這次委託莫札特寫的安魂曲，同樣是想拿來當成個人作品。

莫札特一邊與疾病搏鬥，一邊推進作曲的進度，但在半途就氣力用盡，曲子還未完成，三十五歲便離開了人世。那是一七九一年十二月五日，凌晨零點五十五分。死因是起疹所伴隨的突然發燒，正式病名則無從得知。也因為如此，其後包括暗殺等各類傳聞漫天飛舞。他的遺體埋葬在公有墓園，連十字架都沒有豎立。

註解

（註1）這部作品在日本以《裝傻的姑娘》之名流傳，但原始的義大利語劇名則是「乍看單純實則聰慧的女性」之意。

（註2）風流浪蕩的西班牙人物，唐璜的故事。

（註3）薩爾茲堡大主教科羅雷多（Hieronymus von Colloredo，一七三二～一八一二年）。

（註4）根據法國劇作家博馬舍（Pierre-Augustin Caron de Beaumarchais，一七三二～一七九九年）的劇本改編而成。

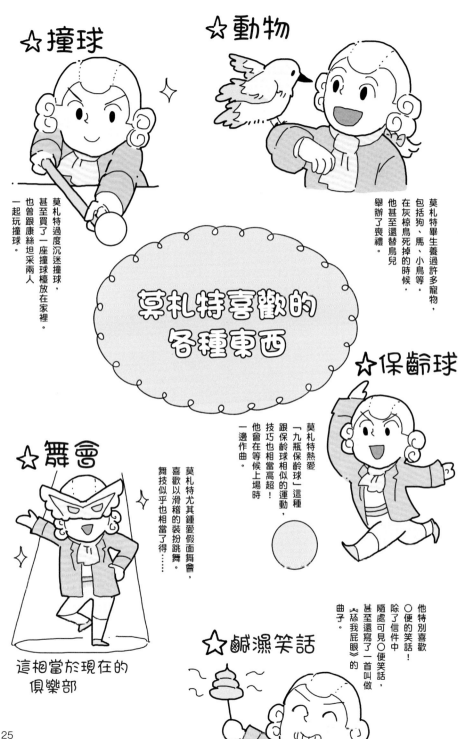

☆撞球

莫札特過度沉迷撞球，甚至也買了一座撞球檯放在家裡，也曾跟康絲坦采兩人一起玩撞球。

☆動物

莫札特畢生養過許多寵物，包括狗、馬、小鳥等。在灰椋鳥死掉的時候，他甚至還替鳥兒舉辦了喪禮。

莫札特喜歡的各種東西

☆保齡球

莫札特熱愛「九瓶保齡球」這種跟保齡球相似的運動，技巧也相當高超！他會在等候上場時一邊作曲。

☆舞會

莫札特尤其鍾愛假面舞會，喜歡以滑稽的裝扮跳舞。舞技似乎也相當了得……

這相當於現在的俱樂部

☆鹹濕笑話

他特別喜歡〇便的笑話！除了信件中隨處可見〇便笑話，甚至還寫了一首叫做《來舔我屁眼》的曲子。

EPISODE3 薩里耶利

他真的殺了莫札特！？

Antonio Salieri （1750—1825）
義大利人

薩里耶利長年擔任
維也納的宮廷樂長。
在今日的電影、遊戲之中，
這位作曲家是著名的
「殺死莫札特的犯人」。
根據現代的研究表明，
此一說法並無事實根據，
但薩里耶利在有生之年，
都因這番傳聞而苦。

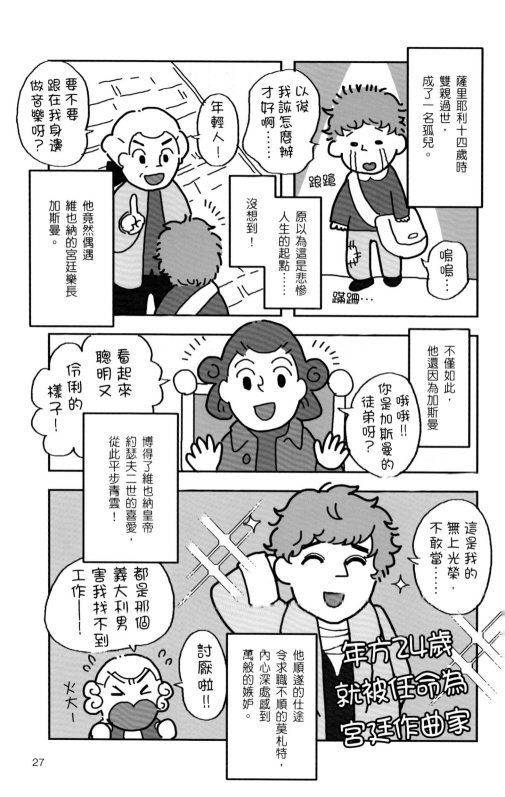

薩里耶利十四歲時雙親過世，成了一名孤兒。

嗚嗚……

原以為這是悲慘人生的起點……

沒想到！

跟蹌

蹣跚…

以後我該怎麼辦才好啊……

年輕人！

要不要跟在我身邊做音樂呀？

他竟然偶遇維也納的宮廷樂長加斯曼。

不僅如此，他還因為加斯曼

哦哦!!你是加斯曼的徒弟呀？

看起來聰明又伶俐的樣子！

博得了維也納皇帝約瑟夫二世的喜愛，從此平步青雲！

這是我的無上光榮，不敢當……

年方24歲就被任命為宮廷作曲家

他順遂的仕途令求職不順的莫札特，內心深處感到萬般的嫉妒。

討厭啦!!

都是那個義大利男害我找不到工作——!

火大一

為身邊的人奉獻

薩里耶利的門生

李斯特　　　貝多芬　　　舒伯特

薩里耶利是一位相當優秀的指導者，許多有才華的年輕人都出自他的門下。

薩里耶利會免費為他們上課。

上完課之後，他會買點心給學生吃，還曾帶他們去遠足。

薩里耶利自己也很愛吃甜食，還曾跟舒伯特在小巷中一起吃過檸檬冰。

真好吃，對不對～

此外，自從就任宮廷樂長後，他就向皇帝上書建言，試圖改善音樂家的貧苦生活。

我得想辦法多幫一些人才行。

熱心　勤奮

大好人薩里耶利為何會變成
殺掉莫札特的犯人!?

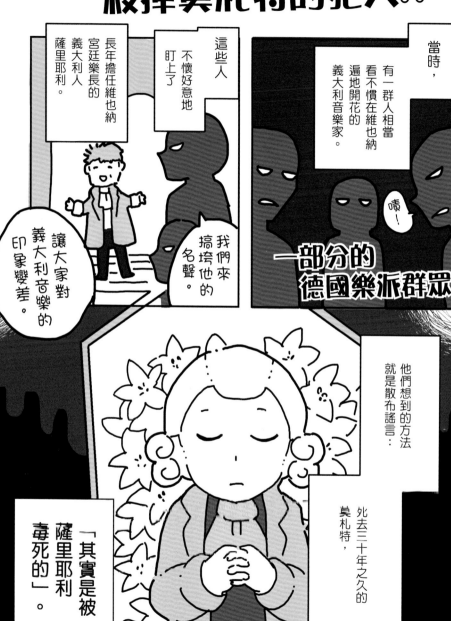

長年擔任維也納宮廷樂長的義大利人薩里耶利。

不懷好意地盯上了

這些人

讓大家對義大利音樂的印象變差。

我們來搞垮他的名聲。

當時，

有一群人相當看不慣在維也納遍地開花的義大利音樂家。

一部分的德國樂派群眾

嘖！

他們想到的方法就是散布謠言：

死去三十年之久的莫札特，

「其實是被薩里耶利毒死的」。

報章雜誌與熱愛八卦的民眾，將這個謠言越傳越開……

對了，妳聽過那個傳聞嗎？

竊竊　私語

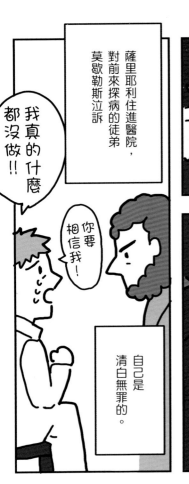

薩里耶利住進醫院，對前來探病的徒弟莫歇勒斯泣訴

我真的什麼都沒做!!

你要相信我！

自己是清白無罪的。

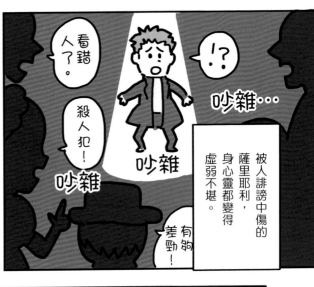

被人誹謗中傷的薩里耶利，身心靈都變得虛弱不堪。

看錯人了。

殺人犯！

吵雜…

吵雜

有夠差勁！

!?

不過，莫歇勒斯

他這麼拼命解釋，我反而覺得很可疑……

後來薩里耶利就在未能證實清白的情況下，

卻反倒加深懷疑，導致這則謠言傳播得更加快速。

在七十五歲離開了人世。

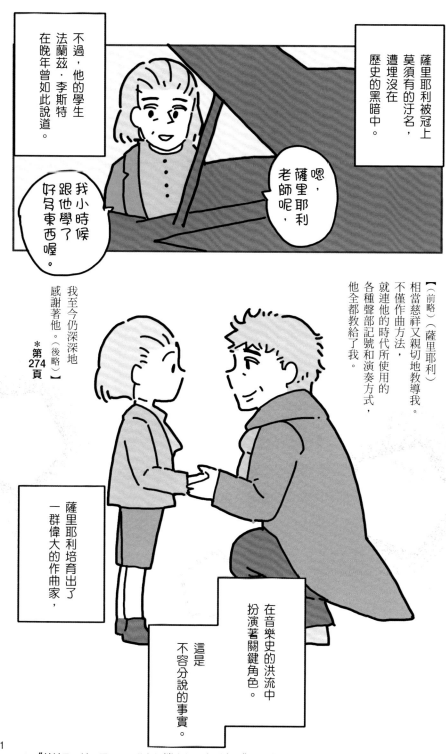

薩里耶利被冠上莫須有的汙名，遭埋沒在歷史的黑暗中。

不過，他的學生法蘭茲・李斯特在晚年曾如此說道。

嗯，薩里耶利老師呢，

我小時候跟他學了好多東西喔。

我至今仍深深地感謝著他。（後略）

＊第274頁

【（前略）（薩里耶利）相當慈祥又親切地教導我。

不僅作曲方法，就連他的時代所使用的各種聲部記號和演奏方式，他全都教給了我。

薩里耶利培育出了一群偉大的作曲家，

在音樂史的洪流中扮演著關鍵角色。

這是不容分說的事實。

31

＊《サリエーリ　モーツァルトに消された宮廷楽長》水谷彰良著，音樂之友社，二〇〇四年。

安東尼奧・薩里耶利的一生

❁ 波瀾起伏的年少時期

安東尼奧・薩里耶利在一七五〇年生於義大利的萊尼亞戈。父親安東尼奧是一名油商，自行開店，但經營得不太順利，因此薩里耶利與手足們的生活也不富裕。更不幸的是，在薩里耶利十三歲時，母親安娜・瑪麗亞亡故，隔年父親亦隨著辭世，使他成為了孤兒。是父親的熟人莫西尼戈（註1）拯救了無依無靠的他。莫西尼戈接手照顧薩里耶利，並將他帶至自己所住的威尼斯。當時威尼斯盛行音樂和戲劇，薩里耶利也會去看歌劇，並逐漸為之著迷。接著在一七六六年，歌劇為他帶來了一場命運的邂逅。

❁ 幸運的邂逅

維也納宮廷作曲家加斯曼為了歌劇新作的上演，偶然造訪了威尼斯。他在該處認識薩里耶利，並看出這位少年內在的音樂才華。加斯曼提議將薩里耶利帶回維也納，擔任自己的助手。遇見這位宮廷作曲家後，薩里耶利的命運大大地改變。加斯曼將薩里耶利帶回維也納，並把這位少年介紹給雇用他的約瑟夫二世（註2）。約瑟夫二世面前將拿到的歌譜唱得美妙不已，約瑟夫相當滿意，下令務必要帶薩里耶利出席宮廷的演奏會。於是薩里耶利在維也納的宮廷獲得了職位，甚至還成為維也納大公約瑟夫二世所鍾愛的音樂家，開始大顯身手。

✤ 擔任宮廷作曲家

薩里耶利在加斯曼麾下擔任助手，但他心中逐漸湧現想自行創作歌劇的欲望。接著在一七七○年，薩里耶利自己創作的歌劇《識字的女人》（Le donne letterate）在城堡劇院進行首演，他以歌劇作曲家的身分初次登場亮相。

其後他創作了為數眾多的歌劇，逐漸鞏固了歌劇作曲家的地位。尤其在一七七三年首演的《女地主》（La locandiera）大獲成功，該年在維也納上演達三十四場，之後在歐洲各地的演出亦獲好評。

隔年一七七四年，薩里耶利的恩師加斯曼的身體出狀況，離開了人世。約瑟夫二世任命其徒薩里耶利替加斯曼的職務。於是年輕的薩里耶利以二十四歲之齡魚躍龍門，成為了維也納宮廷室內樂作曲家與義大利歌劇指揮家。

同一年，薩里耶利與他所教導的修女瑪麗亞・德蕾莎墜入情網。不過德蕾莎的監護人最初曾以薩里耶利的收入過低為由，不贊成他們結婚。約瑟夫二世見他一副灰心喪志的模樣，便詢問事情的來龍去脈，並在日後宣布「調高宮廷作曲家的年薪」。多虧了大公貼心的安排，薩里耶利才得以向德蕾莎求婚成功。

✤ 與莫札特之間的關係

如今，我們常會將薩里耶利這位作曲家拿來與莫札特相互比較，實際上兩位當事人的關係又是如何呢？

其實，莫札特相當嫉妒境遇比自己好、有著穩定工作的薩里耶利。不僅如此，莫札特有段時間還認為自己不能在宮廷裡工作，都是薩里耶利的錯。他在寫給父親雷歐波德的信中，曾如此描述薩里耶利。

【（前略）薩里耶利才沒辦法教公主彈鍵盤樂器呢！——要說他能夠拚命辦到的事，根本只有妨礙別人而已！在這件事情上，他就是妨礙了我——他這種爛人不適任啦！（後略）】

（《サリエーリ　モーツァルトに消された宮廷楽長》水谷彰良著，音樂之友社，二〇〇四年，第九十五頁）

薩里耶利取得令莫札特欣羨至極的地位，一部部歌劇作品接連上演，過著幸福的日子。但一七九〇年時出現了轉捩點：皇帝約瑟夫二世過世了。其弟雷奧波德二世接下政權，他想推翻兄長的政策，進而逐步排除約瑟夫二世身邊親近的人。薩里耶利也不例外，隔年，他就被解除義大利歌劇指揮的職務。

不過，這番情勢變化卻也逐漸化解了薩里耶利與莫札特之間的不和。在雷奧波德二世的加冕儀式上，薩里耶利指揮了莫札特的作品，為其作品賦予了正統的評價。莫札特也向薩里耶利釋出善意，招待他前去欣賞當年所上演的《魔笛》（Die Zauberflöte）。而在看見薩里耶利為自身作品感動的模樣之後，莫札特開心地向妻子康絲坦采報告。

【（前略）從序曲到最後的合唱，他【薩里耶利】都非常地投入，用心觀賞、聆聽，幾乎每首曲子都給出了「真棒！」、「優美」這類近乎感嘆的讚美。而面對我的好意，他也不斷地表達感謝。（後略）】

（《サリエーリ　モーツァルトに消された宮廷楽長》水谷彰良著，音樂之友社，二〇〇四年，第一七五頁）

七週之後，年輕的莫札特以三十五歲之齡離開了人世。薩里耶利出席他的葬禮，依依不捨地與這位同行道別。

成為知名的音樂導師

莫札特死後，薩里耶利仍持續創作歌劇作品，然而時代卻開始渴求新的音樂。一八〇四年，歌劇《黑人》進行首演，但觀眾反應不佳，演奏會以失敗告終。這部作品成為薩里耶利所創作的最後一部歌劇，其後他便傾力指導後生晚輩。

薩里耶利優異的教學能力名聞遐邇，各種才華洋溢的年輕人紛紛來到他的門下。貝多芬、舒伯特、李斯特等現今赫赫有名的作曲家，也都曾接受過薩里耶利的指導，並十分景仰這位老師。薩里耶利深切感激過去加斯曼願意無償地教他音樂，之後亦效仿其做法，不收徒弟一毛學費。

「謠言」的受害者

就這樣，薩里耶利這名活躍的作曲家從第一線退下，成為一位名聲遠播的音樂導師，但他晚年時卻遭遇出乎意料的災難。薩里耶利是「殺死莫札特的凶手」──不知從何而生的謠言開始越傳越廣。這則謠言在一八一九年前後突然被傳開，轉瞬之間就傳遍了維也納的音樂界。

這個時期正逢喬奇諾‧羅西尼（註3）的作品引發接納義大利的改革派，以及重視德國傳統的保守派之間互別苗頭，如今一般咸認此事應是「保守派為使義大利的薩里耶利失勢所策劃的」。不過當時的民眾不可能發現背後這番陰謀，而報章媒體也抓準機會大肆炒作，導致維也納的大街小巷都將薩里耶利視為一名「殺人犯」。

羅西尼意識到謠言可能有誤，在某一天當面詢問了薩里耶利。

【（前略）我當著他的面這樣問：「你真的下毒殺了莫札特嗎？」接著，薩里耶利坐直了身子，這樣回答：

「你好好看著我的臉。我看起來像殺人犯嗎？」（後略）】

《サリエーリ　モーツァルトに消された宮廷楽長》水谷彰良著，音樂之友社，二〇〇四年，第二五七頁

世，生命就此劃下句點。隔月，薩里耶利的徒弟們為了追悼他，演奏了老師的作品《安魂曲》（Requiem）。

薩里耶利不斷主張自己的清白，但終究沒能洗刷冤屈。一八二五年五月七日，七十五歲的他因衰老而離

註解

（註1）阿爾維斯・喬凡尼・莫西尼戈（Alvise Giovanni Mocenigo）。威尼斯貴族兼宮廷樂長。對作曲家、歌劇歌手相當保護。

（註2）Joseph Ⅱ，一七四一～一七九〇年。神聖羅馬帝國（奧地利）皇帝。哈布斯堡－洛林王朝首任皇帝法蘭茲一世與女王瑪麗亞・泰瑞莎的長男。

（註3）Gioachino Rossini，一七九二～一八六八年。義大利作曲家，代表曲為《威廉・泰爾》（William Tell）序曲。羅西尼退休不當作曲家後，便展開了美食家的生涯。另外，法國料理中的「羅西尼風」，則是源自他的名字。

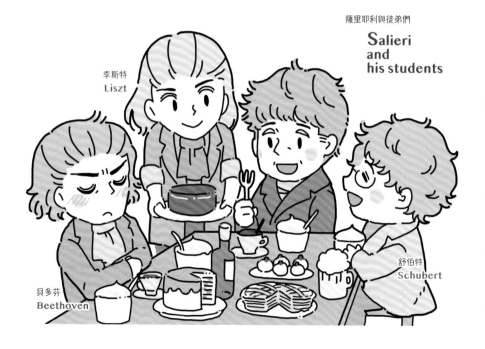

薩里耶利與徒弟們
**Salieri
and
his students**

李斯特
Liszt

貝多芬
Beethoven

舒伯特
Schubert

EPISODE4　貝多芬

生活方式與作品……全都打破常規!!

Ludwig van Beethoven　（1770－1827）
來自德國

貝多芬經歷了法國大革命，在主權自貴族轉移至公民的變遷時代中生活。他本人同樣不願受常規束縛，經常孕育出求新求變的作品。

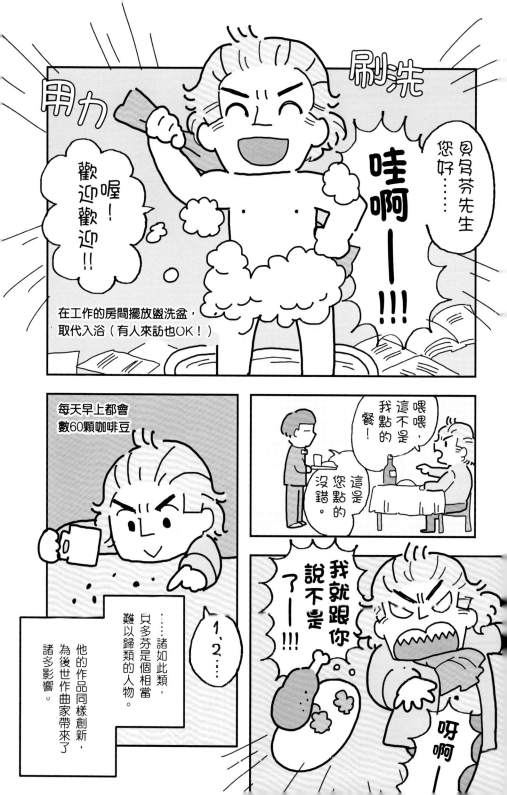

為交響曲開拓出無限可能的男人

噠噠噠噠～

他運用上面這種超簡單的音符型態，如建築師般巧妙地疊蓋出第五號交響曲《命運》。

第六號交響曲《田園》描寫了「前往田園時的明朗心情」。他以樂器呈現鳥聲、河川、雷聲的手法，對白遼士等其後的作曲家造成了很大的影響。

第九號交響曲《合唱》在交響樂團中加入合唱，就交響曲而言，屬於世所未見的一次嘗試。

活出「藝術家」精神的作曲家

在貝多芬之前的作曲家，總是必須在教會或貴族的委託下進行創作，將作品當成「商品」交貨。

宴會用的曲子

得在期限內寫出來才行！

努力

不過，貝多芬卻拒絕將自己所寫的曲子白白當成背景音樂，選擇以「藝術家」的身分，走上自由發展的道路。

我要寫自己想寫的曲子!!

同時，貝多芬亦對藝術家的立場感到自豪，哪怕是位高權重的貴族，若敢輕視自身的工作價值，他都會堅決不從。

（前略）

這個世界上有數不清的王公貴族，但貝多芬只有一個！

（後略）＊第62頁

與貝多芬交誼甚篤的王公貴族——李希諾夫斯基侯爵，要求貝多芬如耍雜技般即興演奏，貝多芬氣得離開現場，隨後他在信中說了上面這段話。

＊《ベートーベンの真実》，谷克二著，KADOKAWA，二〇二〇年。

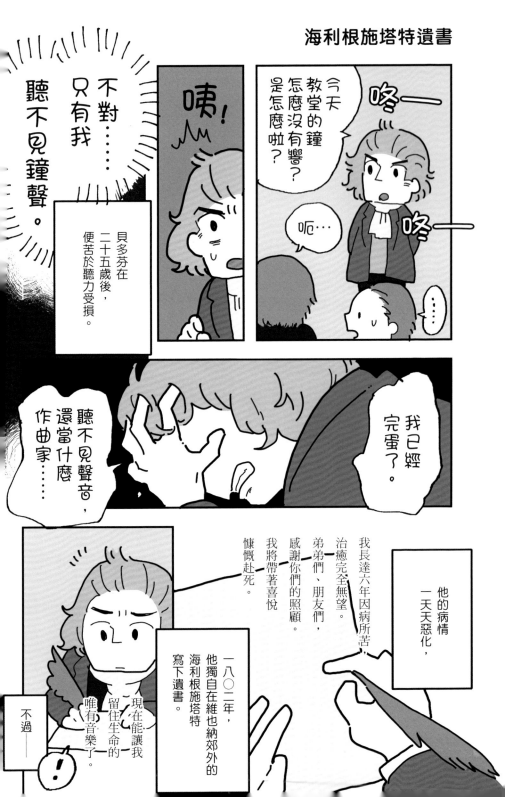

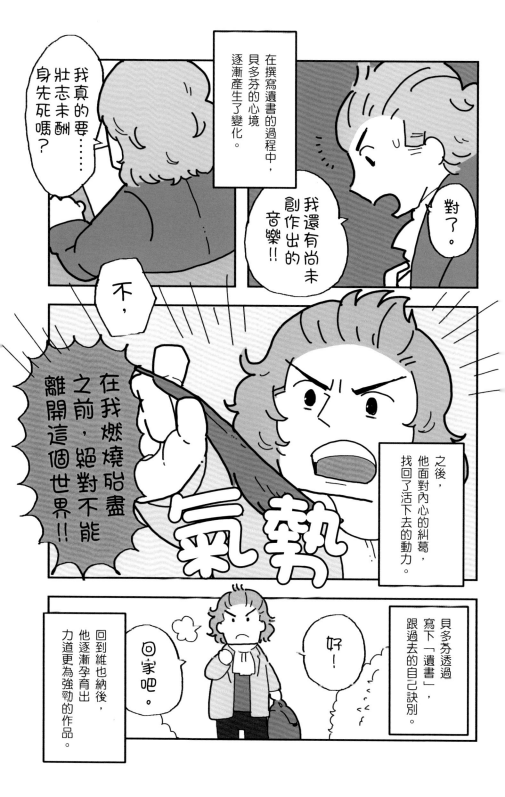

路德維希‧范‧貝多芬的一生

❊ 難熬的童年

路德維希‧范‧貝多芬於一七七〇年生於德國的波昂。家中從祖父那代便是音樂家，貝多芬也自然而然地學習音樂。不過他童年貧苦，過絕不輕鬆。父親約翰當時想將自己的兒子包裝成像莫札特那樣備受讚譽的神童，因此以粗暴的手法教貝多芬音樂。據說在學會彈奏樂器之前，貝多芬曾被關在房內數個小時，或在半夜被挖起來上課，甚至還蒙受暴力對待。

隨著貝多芬的成長，約翰領悟到光靠自己教導兒子已不足夠，於是委託熟識的宮廷管風琴演奏家倪富指導兒子。倪富與父親約翰天差地遠，是位相當優良的教師。貝多芬從他那裡學到了正確彈奏鍵盤樂器的方法後，立刻開始展現才華。貝多芬十一歲時擔任倪富的助手，開始受託演奏管風琴。倪富對貝多芬的蛻變成長評價道，「他將來一定會變成第二位莫札特」。

❊ 初赴維也納

貝多芬在年滿十七歲後踏上旅途，前往偶像莫札特大展長才的維也納。據說有這樣一個小故事，莫札特在聽了貝多芬的即興演奏後表示，「好好培育他吧」，他早晚會成為世人的焦點」，但故事的真實性有待商權。不過，貝多芬見過莫札特應該是事實，因為之後貝多芬曾告訴徒弟「莫札特的演奏並不圓滑（Legato，註1）」。

44

貝多芬興致勃勃地想在維也納開始學習音樂，但這個夢想不到兩週就宣告破滅，因為他得知人在波昂的母親已經病危。貝多芬急忙趕回故鄉，母親沒過多久就斷了氣息。父親約翰原本就嚴重的酒癮越趨惡化，連工作也辭掉了。貝多芬一邊照顧兩個弟弟，同時被迫代替不再工作的父親扛起家中的經濟重擔。

✻ 在家鄉波昂的溫暖邂逅

不過，並非每件事都是痛苦的。貝多芬前去授課的當地貴族布勞寧家，將貝多芬當成真正的家人般溫暖地對待他，尤其失去丈夫的海倫娜夫人，除了提供餐食外，更教導他禮儀規矩和語言學。對母親已不在人世的貝多芬而言，在布勞寧家所度過的時光，想必無比珍貴。另外，貝多芬也和跟著他學鋼琴、布勞寧家的長女艾莉諾蕾長久維持著好交情，成了畢生的朋友。

此外，貝多芬十八歲時進入當地的波昂大學就讀。當時正值法國大革命，時代即將產生巨變。貝多芬對法國大革命的精神「自由、平等、博愛」深有共鳴。他在接觸到席勒（註2）所寫、歌頌人類普世之愛的〈快樂頌〉後，大受感動。在大學裡介紹德國詩人席勒的講師，在寄給席勒夫人的信中是這麼說的。

【（前略）他打算將席勒的〈快樂頌〉整首詩譜成曲。（後略）】

（《ベートーヴェン─カラー版作曲家の生涯─》平野昭著，新潮文庫發行，平成二十四年，第二十二刷，第三十頁）

貝多芬在此時接觸到席勒的詩，成為他三十五年後創作第九號交響曲《合唱》（Choral）的契機。

❀ 在維也納一展長才

一七九二年，年滿二十一歲的貝多芬再次踏上前往維也納的旅程，拜作曲家海頓為師。莫札特去世後，維也納期望著下一位新星的出現，於是開心迎接貝多芬與他的音樂作品。一七九五年，他連續三天在城堡劇院（註3）的大舞台上演奏自創的《第二號鋼琴協奏曲》（Piano Concerto No.2），以獨奏家和鋼琴家的身分雙大獲成功。

另外，《維也納報》刊出了《鋼琴三重奏》（Piano Trios）的出版預告和預約消息，令諸多貴族搶著下訂。

就這樣，貝多芬成了維也納音樂界的寵兒。

❀ 聽力衰退：苦難與克服

然而，一帆風順的貝多芬卻為聽力疾患所苦。他害怕要是大家知道他是個耳朵聽不見的音樂家，將會讓好不容易步入正軌的工作化為泡影，於是選擇跟所有人保持距離。三十一歲時，貝多芬對身為醫師的好友韋格勒坦承自己患有耳疾，並寫了以下這封信。

【（前略）我請求你保守祕密，別將我的病情告訴任何人。（後略）】

（《ベートーヴェンの生涯》羅曼・羅蘭著，片山敏彥譯，岩波書店，二〇二〇年，第八十八刷，第一二五頁）

一八〇二年，為了避免病情被人發現，貝多芬前往維也納的郊外靜養。他寫下人稱「海利根施塔特遺書」

（註4）的信件，甚至考慮自行了斷生命。不過，他在書寫的過程中透過自我詰問，找回了生存的力量，並在返回維也納後再度認真作曲。

在貝多芬苦於聽力衰退的時期，其中最具代表性的曲子之一，就是鋼琴奏鳴曲《悲愴》（Pathétique）。從這首作品可以感受到貝多芬的苦惱，以及其竭欲克服病痛的強大力量。貝多芬回到維也納後，孕育出第三號交響曲《英雄》（Eroica）、鋼琴奏鳴曲《熱情》（Appassionata）等多首傑作。接著在一八〇八年，他完成了第五號交響曲《命運》（Fate）、第六號交響曲《田園》（Pastorale）。

※ 獲得貴族援助

在催生作品的同時，貝多芬也開始對維也納群眾見異思遷的性格，以及只知道趕流行、不願真正理解藝術的態度感到厭煩。恰好此時西發里亞國王（註5）邀請貝多芬擔任該國的宮廷音樂家，貝多芬因而動念離開維也納。維也納的貴族得知此事後，拚了命地想留住貝多芬，因而保證每年均會支付年俸，唯一的條件是他必須留在維也納。這筆金額共計高達四千弗羅林（約相當於現在的兩千萬日圓）。

其後包括法軍入侵維也納、貴族破產等情況，都導致貝多芬的收入大幅減少，但他仍然受到保障，每年都能獲得定額收入。

※ 貝多芬的「兒子」

一八一五年，貝多芬的胞弟賈斯柏病死，他在遺言中交代由貝多芬代為照顧其子卡爾。貝多芬向對家庭之愛懷抱憧憬，很想好好疼愛、照顧這個意外獲得的兒子。然而卡爾的母親卻想將他從貝多芬身邊奪回，導

47

致兩人衝突不斷。在經過多次開庭之後，貝多芬終於贏得監護權。不過他那過了頭的愛，最終反令卡爾備受煎熬，走上歧途，甚至逼得他自殺未遂。卡爾的監護權之爭消磨了貝多芬的精神。這個時期的貝多芬陷入低潮，健康動不動就出問題。他一邊療養身體，一邊緩步製作著彌撒曲與第九號交響曲《合唱》。

一八二四年，貝多芬在五十三歲時完成了第九號交響曲《合唱》。貝多芬在十八歲時接觸到席勒的詩〈快樂頌〉，他想以此詩作為創作音樂的主題，而在歷經三十五年後終於得以實現。為了呈現出此詩所歌頌的偉大人類之愛，貝多芬認為人聲必不可少，因而想出在交響曲中加入合唱此一空前絕後的嘗試。

於是，前所未聞的音樂《合唱》在該年的五月七日進行首演。演奏會現場人山人海，在演奏結束後，鼓掌歡呼聲仍不絕於耳，貝多芬應聽眾的安可呼聲數度返回台上。當時的情況無比熱烈，最後甚至還出動警察到場提醒「保持肅靜」。

貝多芬的身體狀況從此時開始惡化，甚至還因腸病而吐血。他的腸胃本來就不好，加上長年飲用葡萄酒的關係，從年輕時就有腹瀉的煩惱。一八二六年，貝多芬到弟弟尼可拉斯家住宿，在返回維也納時因馬車內環境不佳，導致他罹患了肺炎。這使得他的肝硬化惡化，同時併發腹膜炎，隔年一八二七年三月二十六日，貝多芬在雷聲轟鳴的暴風雨中嚥下最後一口氣。他的最後一句話是「鼓掌吧，朋友，喜劇結束了」。貝多芬的葬禮共有兩萬人出席，相當於維也納人口的一〇％以上，他所敬愛的作曲家舒伯特亦現身其中。

48

❀ 永恆的戀人

貝多芬畢生子然一人，但他有過多次戀愛經歷，而且大多是跟貴族談戀愛，因為身分差距而不得不悲傷分手。此外在貝多芬死後，在他的房間裡還發現了收信人不明的情書。

> 【（前略）你是我的天使，我的一切，你就是我——（後略）】
>
> 《音楽家の恋文》，Kurt Pahlen 著，池內紀譯，一九九六年，西村書店，第八十一頁）

如此熱情洋溢的情書，收信對象被稱為「永恆的戀人」，而那人到底是誰？至今仍眾說紛紜，未有定論。

註解

（註1）指音符與音符之間毫無中斷，圓滑地接續演奏。

（註2）弗里德里希・馮・席勒（Friedrich von Schiller，一七五九～一八〇五年）。德國詩人、思想家、劇作家、歷史學家，與歌德同為德國古典主義與德國文學黃金時期的代表人物。思想的特徵是「追求自由的精神」。

（註3）奧地利維也納的劇院。由瑪麗亞・泰瑞莎女王創設的宮廷劇院，為歐洲的頂尖劇院。

（註4）海利根施塔特是今日奧地利維也納的一個地區。貝多芬在此寫下給賈斯柏、尼可拉斯兩位弟弟的書信，因而聞名。

（註5）僅在一八〇七～一八一三年間存在於現今的德國。國王是法國皇帝拿破崙一世之弟傑洛姆・波拿巴（Jérôme Bonaparte）。

EPISODE5 白遼士

愛幻想的變態作曲家!?

Louis Hector Berlioz （1803-1869）
法國人

這位作曲家催生了「固定樂念」的概念，也就是利用旋律來詮釋出場人物。

這套創新的音樂手法，亦廣泛運用於現代電影、遊戲等媒材之中。

（例：黑武◯的主題曲等）

《幻想交響曲》讓他湧現了這個想法，但這一切卻是源自於對某位女性的騷擾行為。

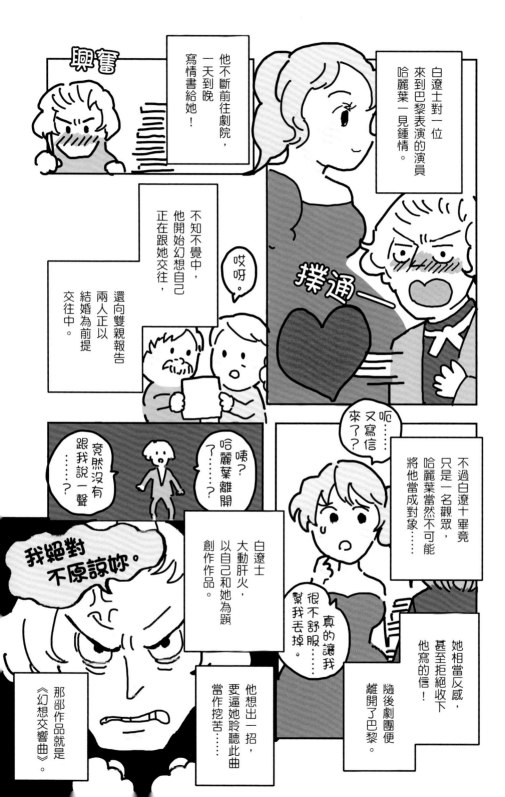

興奮

白遼士對一位來到巴黎表演的演員哈麗葉一見鍾情。

他不斷前往劇院，一天到晚寫情書給她！

不知不覺中，他開始幻想自己正在跟她交往，

還向雙親報告兩人正以結婚為前提交往中。

哎呀。

撲通一

不過白遼士畢竟只是一名觀眾，哈麗葉當然不可能將他當成對象⋯⋯

呃⋯⋯又寫信來了？

她相當反感，甚至拒絕收下他寫的信！

隨後劇團便離開了巴黎。

唔？哈麗葉離開？⋯⋯？

竟然沒有跟我說一聲⋯⋯？

很不舒服⋯⋯幫我丟掉。

真的讓我很不舒服⋯⋯幫我丟掉。

白遼士大動肝火，以自己和她為題創作作品。

他想出一招，要逼她聆聽此曲當作挖苦⋯⋯

我絕對不原諒妳。

那部作品就是《幻想交響曲》。

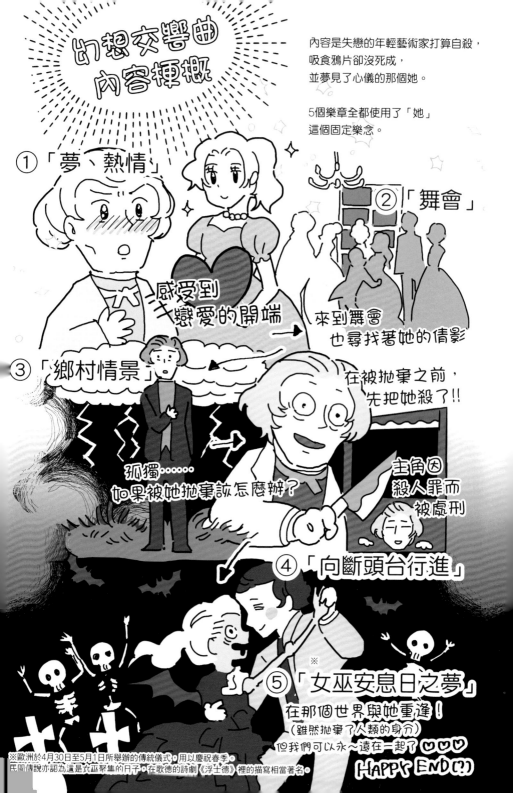

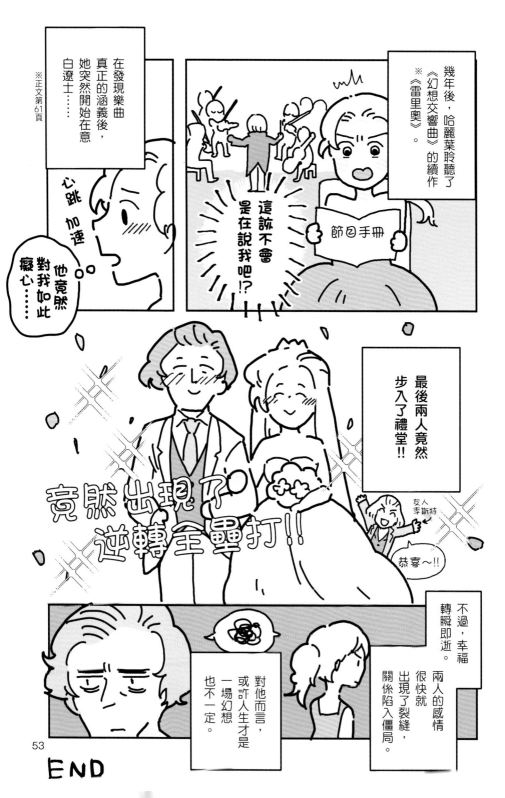

另一個事件

瑪麗!!

瑪麗。
莫克

我不想理那個女人了!!

氣憤～

往回追溯，在哈麗葉不理白遼士離開巴黎之後。

白遼士曾對她感到心灰意冷，跟別的女性交往過一陣子。

等我去羅馬留學回來，我們就結婚吧！！

不過……他在留學期間，收到了瑪麗母親寄來的信。

有寄給您的信！

是什麼事呢？要討論婚禮的日子嗎……

致白遼士先生：
我女兒將會跟別的男性結婚。

莫克

沙沙

�ロ？

那封信的內容是告訴白遼士，他的未婚妻悔婚了。

……只

喀嚓

……只能

沙沙

白遼士備妥了相關裝備，

……只能把

只能把他們殺掉了！

背叛是無法原諒的！

他竟然打算變裝成女僕，將瑪麗、其母，

還有瑪麗交往的那位男性統統暗殺掉！

於是他動身返回巴黎⋯⋯

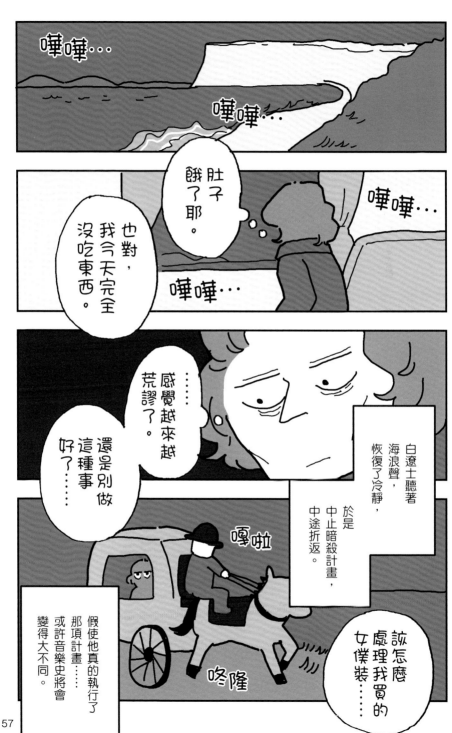

赫克特‧白遼士的一生

路易‧赫克特‧白遼士在一八○三年生於法國的聖昂德雷角。在這個小小的城鎮裡，白遼士家族為知名的世家，父親路易是城裡人人景仰的醫師。白遼士自幼就被教育將來要接下父親的衣缽，但他十二歲時，無意間在父親桌子的抽屜裡發現豎笛，自此著迷於練習，沉浸在音樂的魅力之中。雙親見兒子那般投入，便讓白遼士去上長笛、吉他等課程，當作教養的一環。當時白遼士的父母都沒想過，兒子竟然會走上音樂之路。

❀ 嚮往音樂

白遼士滿十七歲後，雙親為了讓他就讀醫學院，將他送至巴黎留學。於此之中，他對葛路克（註1）所創作的歌劇深有所感，因而渴望自行作曲。接著，白遼士一邊攻讀醫學，同時還在巴黎音樂學院（註2）的教授勒緒爾門下學作曲，開始創作自己的作品。其後不久，他正式成為巴黎音樂學院的學生，並開始挑戰羅馬大獎（註3）作曲比賽。

白遼士的雙親在發現兒子不念醫學，卻對音樂著迷之後大為震怒，不再寄生活費給他。白遼士省吃儉用，一邊到合唱團唱歌打工等等，好不容易才能繼續留在巴黎學習音樂。

不過，法國大革命已告一段落，巴黎正吹起嶄新的音樂之風，白遼士開始每天前往各式各樣的演奏會。

一八二七年，英國劇團在巴黎的奧德翁劇院（註4）演出了戲劇《莎士比亞》。巴黎群眾沉醉於這部高潮迭起的劇作，白遼士也不例外。而在這座劇院中，他經歷了一場震撼的邂逅。主演的女演員哈麗葉‧史密森美麗無比，演技出色，在各地備受盛讚。白遼士被哈麗葉迷得神魂顛倒，不分日夜，腦中都被哈麗葉所占據。因此他許下心願，希望能和這位大明星認真交往。不過，自己現階段只是個苦哈哈的學生，根本配不上她……

白遼士於是動念，要在作曲方面獲得成功，讓哈麗葉注意到自己。

【（前略）我試著將自身沒沒無聞的悲慘，跟她散發的榮耀光輝互做比較。最終我重新振奮起來。我決心發憤圖強，讓此刻她尚不知曉的吾之名綻放光芒。（後略）】

（《ベルリオーズ　大音楽家人と作品16》久納慶一著，音樂之友社，昭和五十一年，第三刷，第四十四頁）

✿ 「復仇」的方法

白遼士一心企盼博得哈麗葉的注意，認真投入作曲。經過一番努力之後，一八一八年，他做的曲子在羅馬大獎中贏得第二名。不過，白遼士的奮鬥都是徒然，他大放異彩的事蹟，完全沒有傳進哈麗葉的耳中。白遼士頻繁前往劇院，送出無數封熱情的信件，反倒令哈麗葉心生反感，拒絕收信。接著她的劇團便離開了巴黎。

白遼士勃然大怒，單方面將此事解讀為哈麗葉的背叛，決定要不擇手段報復她。他隨後想到一個方法，就是將自己的失戀經驗寫成曲子，在她面前演奏。《幻想交響曲》（Symphonie fantastique）隨後問世。

一八三○年，白遼士曾瘋狂愛戀著女明星哈麗葉，但當他聽聞哈麗葉離開巴黎後人氣衰退，那股熱情就慢慢變淡了。

白遼士透過熟人認識了瑪麗‧莫克這位女性，雙方意氣相投，一路走至締結婚約。此外，這個時期他的作曲之路也一帆風順，終於奪下羅馬大獎的第一名，確定可赴羅馬留學。在出發前往羅馬之前，白遼士在巴黎舉辦了演奏會，同年十二月五日《幻想交響曲》進行首演，大獲成功。順帶一提，這場演奏會法蘭茲‧李斯特也恰巧在場，兩人隨後成為長年的好友，持續交流。

隔年，白遼士因獲得羅馬大獎第一名，得以前往羅馬留學。正當他深感與未婚妻瑪麗分隔兩地的生活實在寂寞時，便收到瑪麗母親寄來的信。信中提到，自己的女兒將會跟其他男性結婚。白遼士大受打擊，一度對未婚妻和那名男性萌生殺意，但在折返巴黎的途中總算恢復冷靜，打消了這個念頭。

✦ 一償宿願的婚姻與現實

白遼士在羅馬留完學，返回巴黎之際，剛好碰到女演員哈麗葉的劇團再次巡迴至巴黎。亦是偶然，她前來聆聽羅馬大獎冠軍的凱旋音樂會。初次欣賞《幻想交響曲》及其續作《雷里奧》（Lélio）（註5）的哈麗葉，意識到了作曲家白遼士對自己的感情，十分驚訝。最後兩人終於展開交往，進而邁向婚姻。

白遼士與心心念念的哈麗葉結了婚，但幸福卻未降臨。兩人生下一個兒子，夫妻感情卻逐漸惡化，到了最後，白遼士與她決定分居。他從作曲工作賺到的錢也變少了，萬般隱忍地在報紙上撰寫評論當作副業度日。

✤ 與華格納僵持不下

當時白遼士的《幻想交響曲》等音樂相當創新，對形形色色的人帶來了影響。作曲家華格納也被他的作品深深感動，因而發展出「標題音樂」（第九十三頁）這個音樂類別。聽眾最初曾將白遼士捧上天，�華格納為二流，隨後兩人的立場卻調換過來。兩人的共同友人李斯特盼望他們能夠交流，想勸兩人增進感情，但到頭來，這兩人都沒有拉近距離。

華格納的人氣日漸攀升，開始凌駕於白遼士。白遼士對他逐漸感到不耐，終於無法隱忍，在某天寄給華格納一封等同絕交的信件，兩人開始針鋒相對。

【前略】……永別了，祝你健康、過好日子，並且不要再喊我老師了。這讓我相當煩躁。永別了。赫克特・白遼士（後略）

（《ベルリオーズ　大音樂家人と作品16》久納慶一著，音樂之友社，昭和五十一年，第三刷，第一四四頁）

✤ 孤獨的日子

一八五四年，分居中的妻子哈麗葉離開人世。同年白遼士跟當時交往中的女性瑪麗・雷奇奧步入第二段婚姻，但瑪麗亦於一八六二年心臟麻痺，猝然撒手人寰。白遼士深感孤獨，創作欲望跟著逐漸消失，一八六三年《特洛伊人》（Les Troyens）（註6）的續作《迦太基的特洛伊人》（Les Troyens à Carthage）（註7）進行首演，成了他最後一次作曲。

造訪俄羅斯與人生的黃昏

一八六七年，俄羅斯的大公儲妃赫蓮娜（註8）造訪巴黎，委託白遼士前往俄羅斯舉行演奏會。他在俄羅斯受到溫暖的歡迎，演奏會十分成功。白遼士的音樂對俄羅斯的年輕音樂家造成莫大的影響，促進了俄羅斯的音樂發展。此外，當時在白遼士的歡迎會上，擔任法語接待的人是柴可夫斯基。

白遼士在俄羅斯處處感受到溫情，但他的身體耐不住嚴寒，隔年便返國回到巴黎。他長期患有腸神經痛，前往俄羅斯的長途旅行導致病況惡化，就連醫師診斷都說治療無望。一八六九年三月八日，臥病在床的白遼士就這樣斷了氣。他的遺體埋葬在比他先走一步的兩位妻子，哈麗葉與瑪麗·雷奇奧的墓旁。

註解

（註1）克里斯托夫・維利巴爾德・葛路克（Christoph Willibald Gluck，一七一四～一七八七年）。來自德國的歌劇作曲家，為著名的歌劇改革者。

（註2）法國國立音樂院校，設立於一七九五年。提供一流的音樂教育，亦以歐洲最古老的音樂教育場所而聞名。

（註3）一六六三年由法國宰相柯爾貝所創設，專辦給法國優秀年輕藝術家的藝術大賽。得到大獎後，法國政府會提供留學獎學金。

（註4）法國的國立劇院。新古典主義建築，有著希臘式列柱。

（註5）主角為雷里奧，搭配音樂的「獨白劇」，是一部極具戲劇張力的作品。亦稱《雷里奧（回生記）》。

（註6）特洛伊是希臘神話中登場的古代城邦。經德國考古學家施里曼挖掘後證實了特洛伊的存在。亦稱伊利昂。

（註7）迦太基是因地中海貿易而繁榮的古代城邦國家。現為保有歷史遺跡的觀光勝地。亦稱布匿。

（註8）赫蓮娜・帕夫洛夫娜（Elena Pavlovna，一八〇七～一八七三年）。與丈夫俄羅斯沙皇之弟米哈伊爾大公死別後，便傾力支援藝術家。

EPISODE6 李斯特

巴黎的超級偶像，在退休後出家!!

Franz Liszt （1811－1886）

匈牙利人

李斯特的鋼琴演奏技巧技壓群雄，人稱「鋼琴之王」。其俊美的外貌更是錦上添花，讓他在巴黎大紅大紫，堪稱是超級偶像。不過，他漸漸對外界的關注感到空虛，最終選擇以神職人員為業。

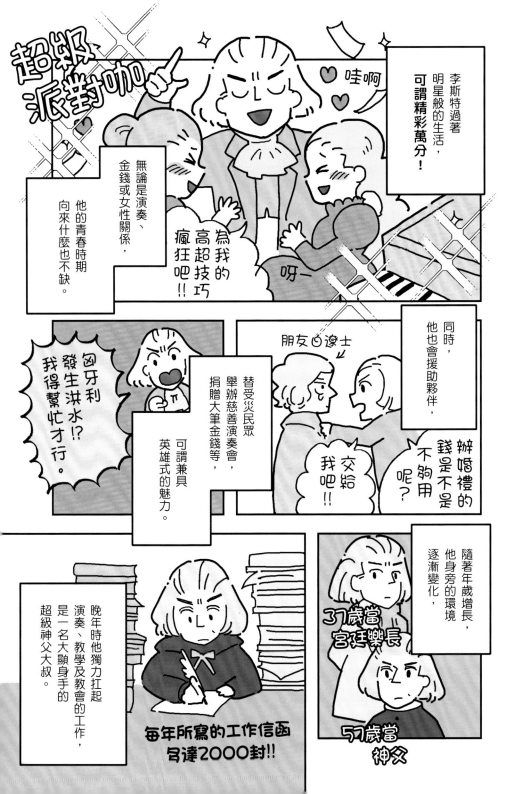

超級派對呀

李斯特過著明星般的生活，可謂精彩萬分！

無論是演奏、金錢或女性關係，他的青春時期向來什麼也不缺。

哇啊

為我的高超技巧瘋狂吧!!

呀一

同時，他也會援助夥伴，

匈牙利發生洪水!?我得幫忙才行。

替受災民眾舉辦慈善演奏會，捐贈大筆金錢等，可謂兼具英雄式的魅力。

朋友白遼士

交給我吧!!

辦婚禮的錢是不是不夠用呢？

隨著年歲增長，他身旁的環境逐漸變化，

37歲當宮廷樂長

57歲當神父

晚年時他獨力扛起演奏、教學及教會的工作，是一名大顯身手的超級神父大叔。

每年所寫的工作信函多達2000封!!

巴黎時期的音樂夥伴們對李斯特的鋼琴技巧給予高度評價，但卻完全不認可他的作曲實力。

他乖乖當個鋼琴演奏家就好了啦。

白遼士

他應該要多花時間鑽研作曲才對。

舒曼

弓花時間鑽研作曲才對。

那傢伙只有手指很靈巧，腦袋卻是空空如也。

孟德爾頌

超級嚴酷的批評

不過李斯特之後並未受限於形式，大量創作出管弦樂的※1「交響詩」、※2無調性音樂，以及成為※3印象派先驅的前衛作品等等，對後世作曲家造成了巨大影響。

德布西　拉威爾

李斯特好強喔!!

※1　呈現出詩、繪畫性質的管弦樂曲類別。
※2　這種音樂不若「調性音樂」那般具有主音（音階中第一個音）。
※3　根據故事性和情緒，主觀描寫情景和氣氛的音樂形式。

李斯特與蕭邦

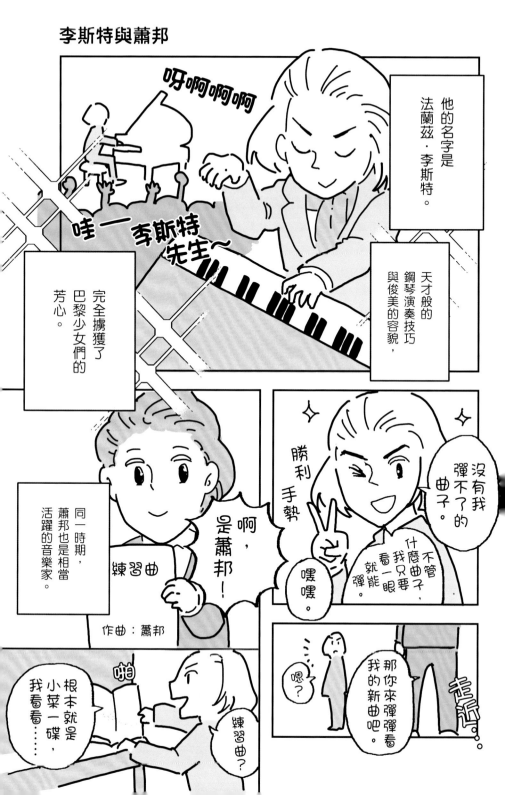

68

嘖!?

你不敢在大家面前演奏!?

其後兩人便

嗯。我太緊張，真的辦不到。

那你就跟我一起聯彈吧！

這樣就沒問題吧！

呃，真的嗎？

一起聯彈，

你彈彈看這個。

李斯特，新曲？

哦，

我來看看……

在假日一同出遊，

等一下跟大家一起吃晚餐吧！

好。

跟許許多多的音樂同行，

在巴黎過著愉快歡樂的生活。

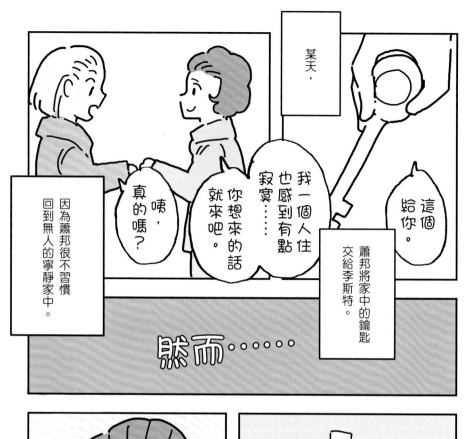

某天，

這個給你。

蕭邦將家中的鑰匙交給李斯特。

我一個人住也感到有點寂寞……你想來的話就來吧。

咦，真的嗎？

因為蕭邦很不習慣回到無人的寧靜家中。

然而……

哦，家裡有點燈。是李斯特來了嗎？

喀嚓……

我回來了——

李斯特，我跟你說……

咦!?

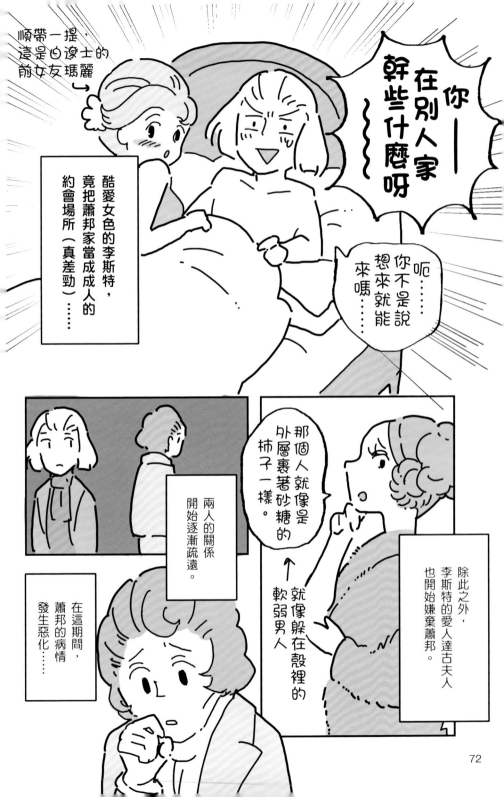

順帶一提，這是白遼士的前女友瑪麗→

你—在別人家幹些什麼呀~~

酷愛女色的李斯特，竟把蕭邦家當成成人的約會場所（真差勁）……

呃……你不是說想來就能來嗎……

那個人就像是外層裹著砂糖的柿子一樣。↑就像躲在殼裡的軟弱男人

兩人的關係開始逐漸疏遠。

在這期間，蕭邦的病情發生惡化……

除此之外，李斯特的愛人達古夫人也開始嫌棄蕭邦。

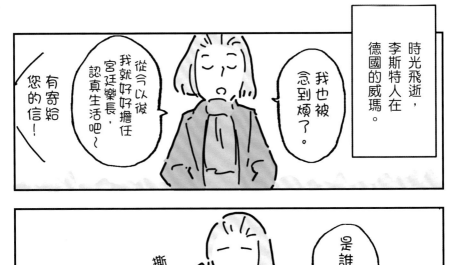

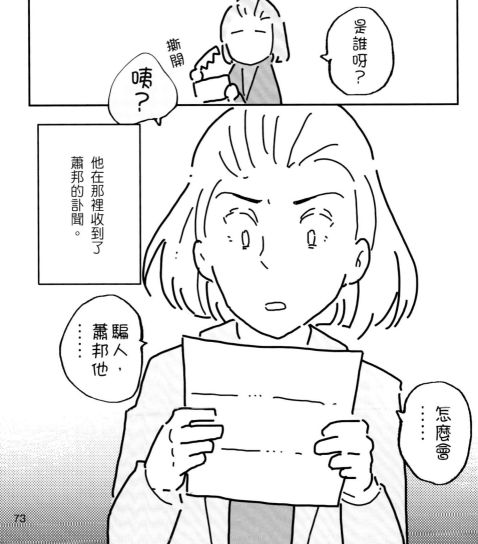

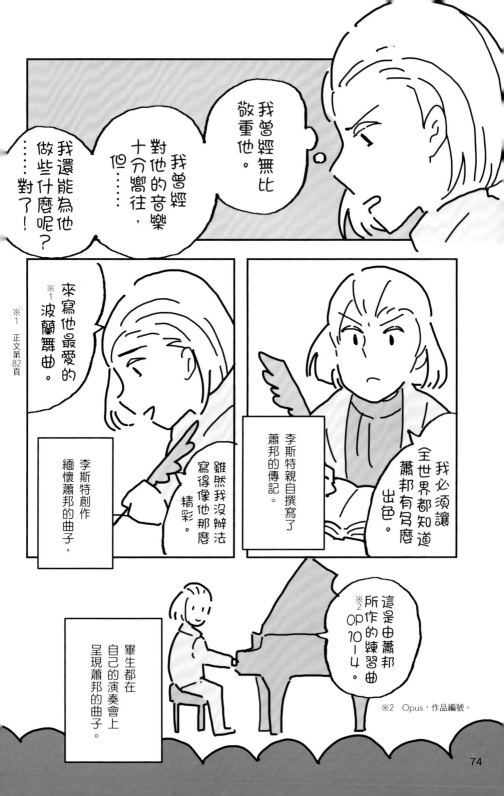

我曾經無比敬重他。

但……我曾經對他的音樂十分嚮往，

……對了！我還能為他做些什麼呢？

※1 來寫他最愛的波蘭舞曲。

※1 正文第82頁

李斯特創作緬懷蕭邦的曲子，雖然我沒辦法寫得像他那麼精彩。

我必須讓〈全世界都知道〉蕭邦有多麼出色。

李斯特親自撰寫了蕭邦的傳記。

這是由蕭邦所作的練習曲 OP 10-4。

※2 畢生都在自己的演奏會上呈現蕭邦的曲子。

※2 Opus，作品編號。

74

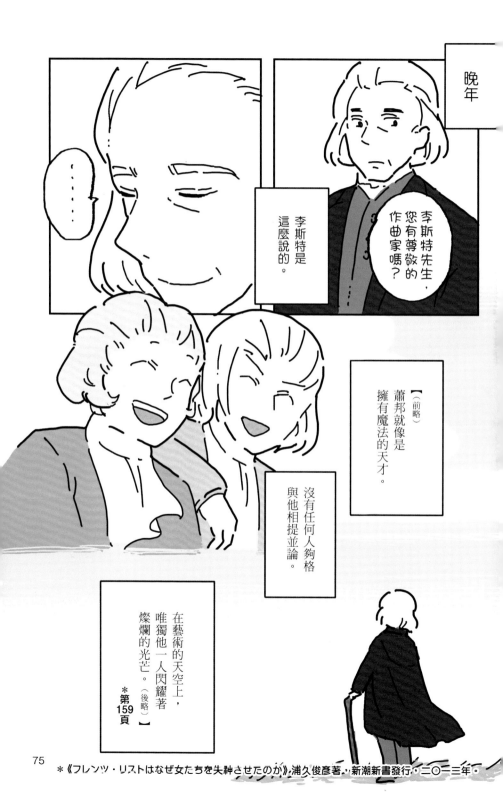

晚年

李斯特先生，您有尊敬的作曲家嗎？

李斯特是這麼說的。

……

【（前略）蕭邦就像是擁有魔法的天才。

沒有任何人夠格與他相提並論。

在藝術的天空上，唯獨他一人閃耀著燦爛的光芒。（後略）】
*第159頁

＊《フレンツ・リストはなぜ女たちを失神させたのか》浦久俊彥著・新潮新書發行・二〇一三年

法蘭茲・李斯特的一生

❧ 才華萌芽自溫暖的家庭

法蘭茲・李斯特在一八一一年十月二十二日生於奧匈帝國的領地萊丁。父親亞當在貴族艾斯特哈齊家擔任管家，同時也是一名相當喜愛音樂的業餘鋼琴家。母親安娜隨和又溫柔，李斯特是家裡的獨子，從小在無微不至的呵護下成長。

他六歲時開始向父親學習鋼琴，轉眼間就得心應手，不消兩年，便將當時著名作曲家的作品全數彈到熟練。父親看出了兒子的音樂才華，遷居至奧地利的首都維也納，決心讓他接受專業的音樂教育。

❧ 愁苦的時光

李斯特抵達維也納後，向薩里耶利學作曲、向徹爾尼（註1）學習鋼琴演奏。十一歲時，他在維也納舉辦出道演奏會，其後的數次演奏會亦場場獲得好評。此外，據說他也在這個時期見到了晚年的貝多芬。

李斯特在維也納逐漸成長，一八二三年，全家移居至法國巴黎。他打算進入巴黎音樂學院就讀，目標是接受更為高等的音樂教育。然而，他卻因為意料之外的因素被拒絕入學：巴黎音樂學院不想收外國學生。如此不講道理的情況，令李斯特嘗到深切的悲傷與挫折，之後他自行向住在巴黎的音樂教師學習，持續在音樂的道路上努力。

李斯特培養出實力後，除了在巴黎舉辦演奏活動，自一八二四年起更在英國展開巡迴演奏會。不過，

一八二七年的英國巡演期間卻發生了悲劇。父親亞當因為傷寒猝逝。當時李斯特才十五歲，便不得不撐起家計。回到巴黎後，李斯特為了賺錢當起鋼琴教師。他在教導貴族聖克里克伯爵之女卡洛琳鋼琴時墜入情網，但伯爵卻以他的身分卑微為由禁止兩人交往，並且不再讓李斯特進出家中。

包括音樂學院拒收、與貴族的戀情受阻等，這些自己無能為力的事都使李斯特感到挫敗，另外還有父親的死……這些沉痛的體驗侵蝕少年的心靈，有段時間曾將他逼至憂鬱的境地。曾經無比投入的演奏活動也戛然喊停，李斯特已死的風聲甚至傳遍了大街小巷。不過，他在閱讀聖經和上教堂的過程中被信仰拯救，再次找回了活下去的動力。李斯特在年少時期因相信神父而撿回一命，可說對他的人生帶來了不小的影響；而李斯特晚年時，最終步上了神父之路。

<h2>🎵 成為賣座鋼琴家</h2>

當時在藝術百花爭鳴的巴黎，有志成為音樂家的年輕才子大批雲集。李斯特和這些人交流並受到影響，逐漸錘鍊出對音樂的掌握度。他的其中一位夥伴就是作曲家白遼士。一八三〇年李斯特初次遇見白遼士，並在欣賞他的作品《幻想交響曲》後備受衝擊。前所未見的新概念「固定樂念」（第五十頁），以及為音樂冠上標題的嘗試，都讓李斯特佩服不已。其後李斯特自身也深受白遼士的影響，全力發展出「標題音樂」（第九十三頁）。

小提琴家帕格尼尼，同樣是對李斯特的音樂風格帶來極大影響的人物之一。帕格尼尼超群的技巧正如字面所示「超越群雄」，甚至讓當時聽過他演奏的人都堅信，「帕格尼尼一定是跟惡魔做了交易」。李斯特在一八三二年初次聆聽他的演奏，立即就被那惡魔般的演奏給俘虜。接著，他開始思索能否將這般精彩的技巧應用到鋼琴上。就這樣，李斯特逐步確立了自己「virtuoso（義大利語，指擁有精湛技巧之人）」的演奏風格。

李斯特受到帕格尼尼的啟發，將其他作曲家的作品改編得更加華麗，並用壓倒性的高超技巧演奏出來。

李斯特卓越的演奏技術令巴黎群眾為其琴技如癡如醉。尤其在貴婦之間，他的人氣更是驚人。李斯特的演奏會總是充滿了女性的尖叫聲，甚至曾有觀眾因興奮過度而昏倒。

不過，其他作曲家對李斯特的風格則未必抱持著正面觀感。李斯特替蕭邦介紹給他的學生上鋼琴課期間，傳聞蕭邦認可他的演奏技巧，卻對他花俏的改編感到不悅。聆聽該學生彈奏經李斯特裝飾過的曲子時露出了苦笑。下列引文中的「樂節」（passage）稱為「過渡樂句」。雖然不若旋律那麼重要，卻也不算非必要元素。

【前略】那些華麗的樂節，應該不是你改的吧？是他教你的對吧——那個人就是得到處留下自己的痕跡才會滿意。（後略）

（《弟子から見たショパン——そのピアノ教育法と演奏美学》（增補最新版），Jean-Jacques Eigeldinger 著，米谷治郎/中島弘二譯，音樂之友社，二〇二〇年，第二五一頁）

❀ 達古夫人

一八三二年，李斯特邂逅了一位女性。瑪麗·達古伯爵夫人是當時巴黎社交圈的核心人物，擁有人稱「巴黎三大美女」的美貌。兩人互相吸引，在一八三五年一同前往瑞士，居於日內瓦。接著達古夫人在此生下了李斯特的小孩。

兩人一共生了三個孩子，但李斯特與達古夫人的感情逐漸冷卻，在一八四四年時決定分道揚鑣。

❈「獨奏會」的創始者

對了，各位對鋼琴演奏會有著怎樣的想像呢？相信許多人的腦海中都會浮現一位鋼琴家以背譜的形式演奏各類作曲家的作品。今日，這種鋼琴演奏會亦稱為「獨奏會」，而音樂史上首次採取「獨奏會」形式的人，正是李斯特。

【前略】……我毅然決然辦了一場只有我一人的演奏會。我像路易十四那般，目空一切地向聽眾宣布「我即演奏會」。（後略）

（《作曲家◎人と作品　リスト》，福田彌著，音樂之友社，二〇〇七年，第三刷，第六十五頁）

❈ 人生轉變期：成為作曲家

李斯特在各地舉辦自己的獨奏會，八年之間舉行了多達千次。然而，過度操勞的行程令他逐漸感到疲憊與空虛。接著在一八四七年，他不再以鋼琴家身分積極活動，自隔年起開始在德國的威瑪擔任宮廷樂長。在那塊土地上，他以作曲家身分孕育出為數眾多的作品。如今大眾耳熟能詳的《愛之夢》（Liebestrume）、《第二號匈牙利狂想曲》（Hungarian Rhapsody No.2），也都是在此時期創作出來的。另外，威瑪的宮廷中有專屬的樂團，樂長可以自由運用，李斯特活用這項優勢，不斷創作出管弦樂作品。不僅如此，他更不受管弦樂的形式所侷限，創造出能自由呈現標題的新體裁「交響詩」（第六十六頁），對其後的作曲家造成了極大的影響。

79

李斯特提倡「標題音樂」這種嶄新的音樂形式，他跟華格納一樣，都是推廣新時代音樂的代表人物。兩人最終被稱為「新德國樂派」，與布拉姆斯等較保守的作曲家彼此對立。李斯特對華格納抱持高度評價，並積極演奏其作品。華格納對李斯特的音樂風格亦抱持著正面態度，於是兩人變得相當親近，但後來李斯特之女柯西瑪與華格納發生婚外情，導致有段時間雙方關係破裂。後來兩人重修舊好，直到華格納辭世之前，李斯特都扮演著他的後盾，協助他發展。

婚禮化為泡影

李斯特終生未婚，但有過一位立下婚誓的對象。俄羅斯貴族薩因‧維特根斯坦侯爵夫人卡洛琳，在一八四七年的演奏會上邂逅李斯特，墜入了愛河。由於當時天主教徒原則上不容許離婚，卡洛琳為了與丈夫分開，持續交涉了十三年之久。卡洛琳執意談判，終於獲准離婚。一八六一年，兩人遷居義大利的羅馬，並打算在李斯特五十歲生日時舉辦結婚典禮。然而在婚禮前一晚，羅馬教宗的使者卻找上門，宣告「不允許這段婚姻」。有說法認為，這次的阻撓與向來很照顧李斯特的霍恩洛厄樞機主教有關，但真相不明。長年的努力化為泡影，婚姻的美夢在他眼前消散無蹤。

晚年成為神職人員

另外在這個時期，李斯特更遭受兩個孩子相繼死亡的慘事。諸多難熬的事接連發生，他決定向神尋求救

贖，實現自幼的夢想。一八六五年四月，他在羅馬接受剪髮禮，七月接受聖秩禮（註2），成為了神父。他在晚年的遺書中寫道，「我希望我的喪禮盡可能簡約，任何人都不需到場，安靜地舉辦」。

雖然成為了神父，李斯特並未停止音樂活動。他以音樂與教會工作並進的方式，傾力投入演奏活動並指導後進，據說他的徒弟多達四百人。隨後他一直在演奏會中彈奏鋼琴，直到七十四歲與世長辭為止。一八八六年七月二十一日，他在盧森堡公園舉辦演奏會，之後在前往德國拜律特的途中感冒惡化而染上肺炎，在三十一日晚間十一點三十分嚥下最後一口氣。葬禮於八月三日舉行，在家人與徒弟們的護送下，李斯特的遺體安葬在拜律特的市立墓園。

註解

（註1）卡爾‧徹爾尼（Carl Czerny，一七九一～一八五七年）。多產的作曲家，因留下大量鋼琴練習曲而聞名，是貝多芬的徒弟。

（註2）天主教會替神職人員舉辦聖秩（＝授職）之際，會先舉行剪髮禮。

EPISODE7 蕭邦

心牆高築且怕寂寞的人

Frederic Francois Chopin　（1810—1849）
波蘭人

人稱「鋼琴詩人」的作曲家，創作出為數眾多的鋼琴曲。

他深愛著故鄉波蘭，結合祖國傳統音樂的※「馬祖卡舞曲」、「波蘭舞曲」等作名聞遐邇。

他將巴黎當成進行音樂活動的據點，卻無法對波蘭人以外的其他人敞開心扉，內心一直都相當孤獨。

※誕生於波蘭的民族舞曲。這兩者都是三拍子，但「馬祖卡舞曲」的節奏較快，帶有庶民氣息；「波蘭舞曲」則相當優雅，為貴族所愛。

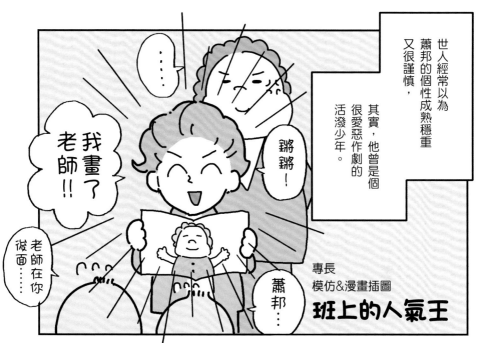

世人經常以為蕭邦的個性成熟穩重又很謹慎，

其實，他曾是個很愛惡作劇的活潑少年。

……

鏘鏘！

老師在你後面……

我畫了老師！！

蕭邦……

專長
模仿＆漫畫插圖

班上的人氣王

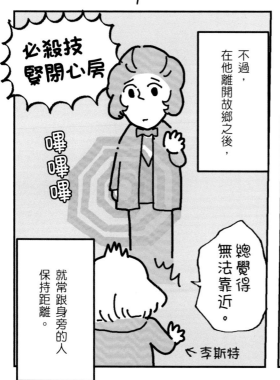

必殺技
緊閉心房

嗶嗶嗶

不過，在他離開故鄉之後，

總覺得無法靠近。

就常跟身旁的人保持距離。

←李斯特

畫得很像，就放你一馬。

真幸運！

不過，你把制服的扣子給我扣上。

也經常違反校規

標題音樂與蕭邦

當時，許多作曲家都很推崇將音樂結合文學及其他藝術的「※1 標題音樂」。

蕭邦的友人白遼士亦發明了「※2 固定樂念」的概念，是推廣標題音樂的先驅者。

喂喂

我寫的《幻想交響曲》非常創新，所以超流行！

但蕭邦卻認為音樂本身就是一種藝術，相當厭惡替自身作品冠上標題。

NO MORE 隨便取名

絕對不行——！！

氣憤難當

為此，他跟想趕流行、替音樂加上標題以提升銷量的出版社發生了衝突。

現今我們所耳熟能詳的《雨滴》、《革命》等標題名稱，全都不是蕭邦取的。

※1　正文第93頁
※2　正文第50頁

弗雷德里克‧蕭邦的一生

❉ 來自波蘭的天才

弗雷德里克‧弗朗索瓦‧蕭邦在一八一○年三月一日生於波蘭的華沙。他在身為法語教師的父親尼可拉斯，以及溫柔的母親尤絲蒂娜和三位姐妹的身邊，度過了幸福的幼年時光。蕭邦自小就聆聽母親所唱的波蘭搖籃曲，對祖國的音樂相當熟悉。他四歲時開始向母親學習鋼琴，隨即便展現出音樂才華。他一邊跟當地的鋼琴教師上課，七歲時就創作出波蘭舞曲，令旁人備感驚豔，認為他是個天才。華沙的貴族們注意到蕭邦的才華後，全都跑來委託他在慈善演奏會中演出，但父親不想把兒子當成神童來消費，選擇讓蕭邦接受一般教育。

蕭邦在十六歲時進入華沙音樂學院就讀，作曲技藝更上層樓，技驚四座。他的作品不受既往作曲家的形式所束縛，融合波蘭的民族音樂，帶出了全新的感受。蕭邦身邊的人深感擁有才華的他不該留在波蘭，於是將他送至維也納。

❉ 離開故鄉……

一八三○年，蕭邦在故鄉華沙舉辦演奏會後，與朋友提圖斯（註1）踏上旅程，前往維也納。有提圖斯陪在身邊，正是因為有他同行，蕭邦才能下定決心離開故鄉。然而才剛到維也納，華沙發生武裝起義的消息就漫天飛舞。提圖斯為了參加戰役堅決返鄉，蕭邦原本也想跟著回去，卻被勸說「你的使命是把祖國的藝術推廣至全世界」，最終他才留了下來。蕭邦在孤獨中展開了在維也納的音樂活動，但受到華沙

86

武裝起義的影響，人們並未熱切歡迎身為波蘭人的蕭邦。蕭邦感覺在維也納的發展相當有限，考慮將據點移至巴黎。

在辦完手續，前往法國的途中，傳來了華沙被俄羅斯占領的消息。蕭邦既不曉得家人朋友的安危，也無法回去參戰……深切的無力感與絕望襲上他的心頭。蕭邦在這個時期創作出《作品十第十二號》（Etude op.10 No.12），通稱《革命練習曲》（Revolutionary）（註2）。從這部作品的激昂曲調，可以完全體會到蕭邦內心深處的感受。

❀ 在巴黎獲得成功

蕭邦在一八三一年九月底抵達巴黎，並於隔年二月舉辦首場演奏會。雖然會場不算座無虛席，不過旅居巴黎的眾多波蘭人自不在話下，包括著名的作家、評論家，還有李斯特、孟德爾頌等音樂家，全都出席聆聽了蕭邦的演奏。該次演奏獲得各界極度讚賞，聽眾皆為蕭邦獨創的音樂高聲喝采。

之後蕭邦與前面提到的李斯特、孟德爾頌等音樂家變得親密，開始透過他們進入巴黎的社交圈。相對於當時主流的華麗演奏技法，蕭邦的演奏方式靜如細語，獨具一格。貴族們很快就對蕭邦的音樂感到癡迷，到沙龍演奏、替貴族大小姐上課成為蕭邦的收入來源。許多貴族都想學習蕭邦簡潔優美的演奏方法，因而委託他來教課。一堂課二十法郎（約相當於現在的兩萬日圓），以當時的學費而言實屬昂貴，但蕭邦的指導明確易懂，大受好評，因此慕名前來學習者不絕於途。

蕭邦持續在社交圈廣結善緣，最終得以跟出版社簽約販售自己的作品。當時的作曲家為了販售個人作品，必須舉辦演奏會進行宣傳，蕭邦則成功與出版社簽約，不必自行演奏也能販售樂譜。

「我的悲哀」：與瑪麗亞的回憶

一八三五年，蕭邦得知在故鄉交誼甚篤的沃金斯基一家人已經搬到德勒斯登，於是登門造訪。蕭邦向來就跟這家人感情融洽，在沃金斯基家度過了非常幸福的時光。後來他們委託蕭邦替大小姐瑪麗亞上鋼琴課。他歡喜地接下委託，在與瑪麗亞相處的過程中，開始對她產生戀慕之情。瑪麗亞同樣對蕭邦抱有憧憬，兩人在分別前約定了再次相會。《作品Op.69之一降A大調華爾滋圓舞曲》（Waltz In A-Flat Major, Op.69, No.1）就是蕭邦在此時贈送給她的作品。

隔年他向瑪麗亞求婚，兩人締結了婚約。不過，蕭邦向來身體孱弱、容易生病，這讓瑪麗亞的雙親感到憂心，不確定他是否適合成為女兒的丈夫。於是，他們要求蕭邦「每晚十一點便上床睡覺」、「平時要穿毛襪保暖」、「持續服用醫生開的處方藥品」。然而，討厭被人限制生活節奏的蕭邦並未遵守這些約定。不只如此，他還正巧在此時染上流行性感冒，有好幾週都臥病在床。瑪麗亞的雙親判斷不該將女兒嫁給處於這種狀態的未婚夫，因而取消了瑪麗亞與蕭邦的婚約。

跟瑪麗亞的婚事破局，使蕭邦的心深深受傷，但他並未跟任何人提及失戀之事。他將瑪麗亞寄來的所有信件用緞帶綁好，附上瑪麗亞給他的薔薇花朵，寫上「我的悲哀」後，珍惜地收了起來。

喬治・桑

蕭邦與女作家喬治・桑初次相見，是在失戀傷痛尚未痊癒的一八三六年十月。李斯特跟情人瑪麗・達古夫人從瑞士歸來後，替桑與蕭邦牽線，但其實蕭邦一開始不太喜歡桑。他對朋友如此講述自己對桑的印象。

88

【（前略）……黑髮。個性認真到不像法國人、冷漠、容貌端正。理性、有想法、自尊強烈到無法忽視、面容沉穩，或該說毫無朝氣。喜歡表現得與眾不同，服裝標新立異。（後略）】

（《決定版 ショパンの生涯》‧Barbara Smoleńska-Zielińska著，關口時正譯，音樂之友社，二〇〇一年，第二二三頁）

不過桑倒是很喜歡蕭邦，想盡辦法吸引他的注意力。蕭邦因與瑪麗亞分手而暗自神傷，不過卻也慢慢感受到桑的愛意，逐漸接納了她。兩人隨後開始交往，一八三八年，兩人與桑的兩名孩子一同前往西班牙的馬約卡島。

巴黎的冬季嚴寒，身體虛弱的蕭邦為求靜養才造訪馬約卡島，然而兩人卻遭遇出乎意料的對待：當地原住民害怕患有結核病的蕭邦，因而處處找他們麻煩。蕭邦與桑租不到像樣的住處，甚至還沒有人願意賣他們糧食。豪雨加上濕氣，讓蕭邦的身體變得比出發旅行前還要差。他在這樣的環境中仍持續作曲，創作出《二十四首前奏曲集》（24 Preludes）等作品。如今廣為人知，通稱《雨滴》（Raindrop）的曲子，亦是此時期的作品。

隔年蕭邦返回法國，在馬賽養病，找回了健康。一八四一年，他久違地在巴黎舉辦演奏會，大獲成功。

然而，正當蕭邦的音樂之路再次步上軌道之際，他和桑之間卻逐漸產生裂痕。

✿ 跟桑分手收場

桑有兩個孩子：兒子莫里斯與女兒蘇朗潔，莫里斯討厭將母親搶走的蕭邦；相反地，蘇朗潔則相當親近蕭邦，隨著成長，兩人開始會反抗母親。蕭邦與桑因為這兩個孩子，兩人間的鴻溝也逐漸加深。一八四七年，

蘇朗潔跟一名男性雕刻家結婚。蕭邦對這名素行不良的男子十分不信任，因而反對這段婚姻，結果不到一個月，不好的預感就成真了。蘇朗潔的結婚對象背負巨額的負債，盯上了桑的財產。弟弟莫里斯持槍出面，演變成一場混亂鬥爭。大為震怒的桑宣布跟女兒斷絕關係，同情蘇朗潔的蕭邦則勸桑軟化態度。

桑為蕭邦犧牲奉獻長達九年，他卻不站在自己這邊……桑對蕭邦感到失望，決定與他分手。

【（前略）不過這也算告了一個段落！終於拋開麻煩的關係！這九年來，我的內心不斷地糾結，他心胸狹窄又任性的思考方式令我反感，我卻依然對他充滿依戀和憐憫，並且害怕他會不會因為太過悲傷而尋死。（中略）如今，那充滿痛苦、與死無異的乏味過往終於結束，在我眼前的未來，將是多麼精彩呀！（後略）】

（《決定版 ショパンの生涯》・Barbara Smoleńska-Zielińska 著，關口時正譯，音樂之友社，二〇〇一年，第二六九頁）

蕭邦跟桑分手後，深受孤獨折磨，病況也跟著惡化，他預感到自己的死期將近。他的結核病已到了末期。一八四九年六月，蕭邦大量咳血，他寫信請求姐姐路德維卡前來他的身邊。醫生和旁人照顧著他，心知他恐怕無法撐過冬天。接著在十月十七日凌晨兩點，在姐姐路德維卡、桑的女兒蘇朗潔等親近人士的守護下，蕭嚥下了最後一口氣。他的一生，只活了短短三十九年。

蕭邦生前一次都沒有回到心愛的故鄉，他在遺言中提及，希望死後自己的心臟能被帶回波蘭。他的心臟依約被帶回波蘭，如今仍安置在華沙教堂的柱子之中。

註解

（註1）提圖斯‧沃伊切霍夫斯基（Tytus Wojciechowski，一八〇八～一八七九年）。他跟蕭邦都師事於寄宿學校的鋼琴老師齊維尼。

（註2）Etude，即練習曲。

EPISODE8 布拉姆斯

貝多芬繼承人!?
深愛古典的浪漫樂派作曲家

Johannes Brahms　（1833－1897）
德國人

布拉姆斯敬愛著貝多芬，被譽為貝多芬的繼承者。他追求音樂的結構美，是「絕對音樂」的代表性作曲家。他的才華受到作曲家舒曼認可，畢生都與舒曼家交誼甚篤。

年輕時是個花美男

絕對音樂與標題音樂

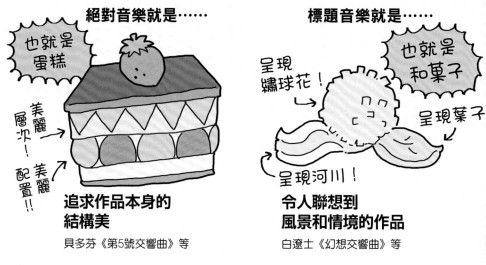

絕對音樂就是……

也就是蛋糕

美麗層次！ 美麗配置！！

追求作品本身的結構美

貝多芬《第5號交響曲》等

標題音樂就是……

也就是和菓子

呈現繡球花！

呈現葉子

呈現河川！

令人聯想到風景和情境的作品

白遼士《幻想交響曲》等

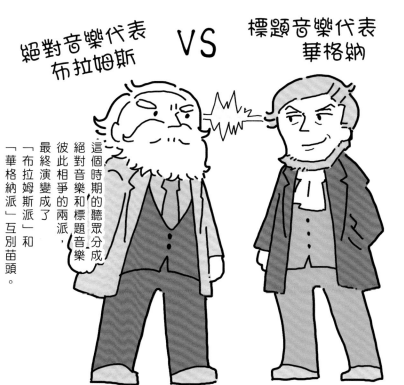

絕對音樂代表布拉姆斯

VS

標題音樂代表華格納

這個時期的聽眾分成絕對音樂和標題音樂彼此相爭的兩派，最終演變成了「布拉姆斯派」和「華格納派」互別苗頭。

布拉姆斯與喪父後的舒曼家

舒曼發掘布拉姆斯，
幫助他站上真正的舞台。
對布拉姆斯而言，舒曼就是救世主。
在舒曼過世之後，
布拉姆斯仍頻繁造訪他家，
代替演奏工作忙碌的克拉拉
陪伴7個孩子。

布拉姆斯對克拉拉和孩子們而言，
逐漸變成無可取代的存在。

舒曼的其中一個女兒尤金妮，
將與布拉姆斯共度的時光寫成回憶錄，
內容如下所述：

【（前略）布拉姆斯付出了
只有他才能給予的東西。
而我們都知道，我們應該一生感謝
這位將年輕時光奉獻給母親的朋友。
（後略）】＊第25頁

尤金妮
菲力克斯
朱莉
斐迪南
路德維希
愛麗絲
瑪麗

＊《ブラームス回想録集　第三卷　ブラームスと私》
尤金妮・舒曼等著，天崎浩二編譯，關根裕子譯，音樂之友社，二〇一九年，第六刷。

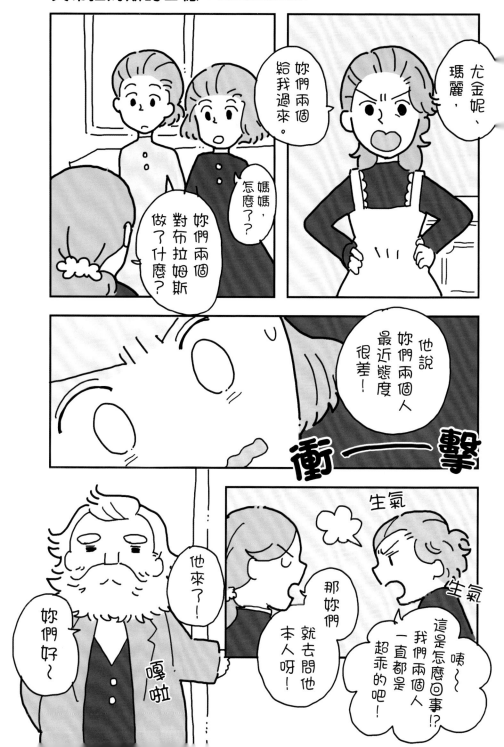

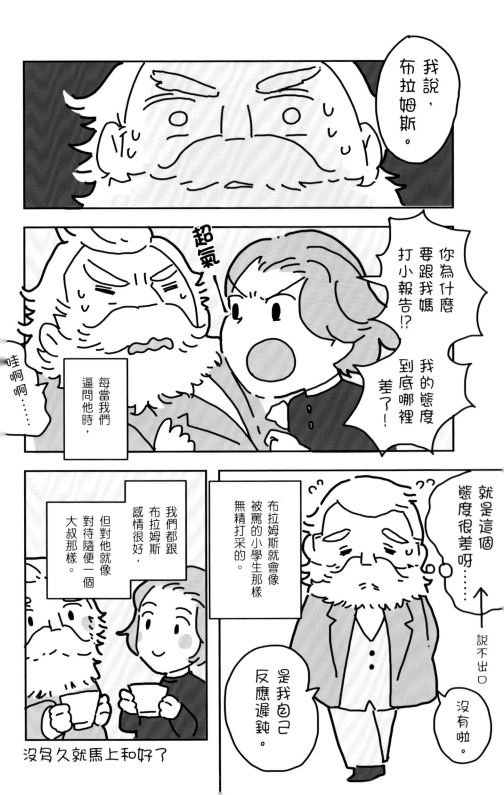

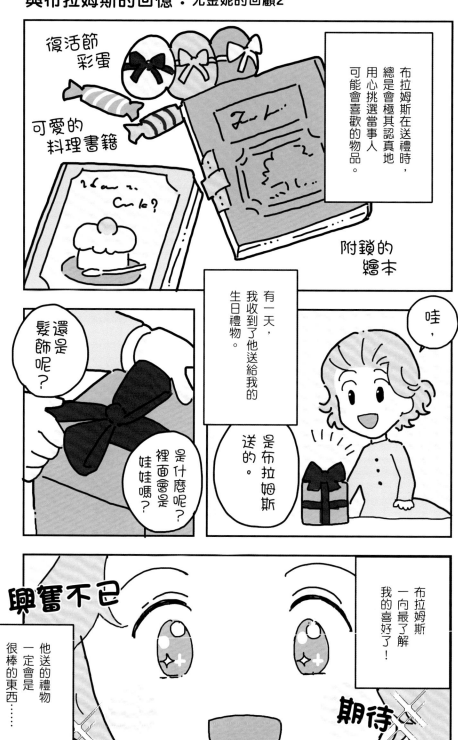

堅固的

驢子!!

擺飾

媽媽⋯

我有表現出
很喜歡⋯
驢子嗎？

呃⋯⋯
還是要
好好跟他
道謝喔。

看久了
也還算
可愛啦。

想來想去⋯⋯
哎呀，
還是滿開心的。

完

98

布拉姆斯危險的○○○!!

99

稀里呼嚕呼嚕嚕
稀里呼嚕
呼嚕嚕
呼嚕嚕
稀里呼嚕

嗚哇——??

嗯啊啊

呼

吼

嗯嗯嗯

嗶啊啊

如雷的鼾聲就會不斷向我襲來!!那實在不像這個世界上所會出現的聲音。

耳、耳朵……要聾了？

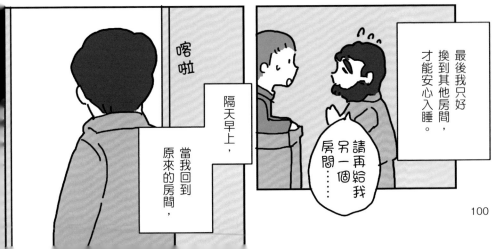

最後我只好換到其他房間，才能安心入睡。

請再給我另一個房間……

隔天早上，當我回到原來的房間，

喀啦

fin.

約翰尼斯‧布拉姆斯的一生

約翰尼斯‧布拉姆斯在一八三三年生於德國的漢堡。其父雅各是名低音提琴手，布拉姆斯自幼年就過著與音樂為伴的生活。七歲時，他拜漢堡的鋼琴家柯賽爾為師，其後在音樂教師馬克森底下學習鋼琴演奏及作曲。布拉姆斯接受了紮實的音樂教育，但因家中貧窮，只靠父親的收入過活實在辛苦，所以他從十三歲左右就開始在舞廳工作，演奏鋼琴直到深夜。

※ 相遇與離別

布拉姆斯長大後，立志走上正統的音樂道路，同時也逐漸認識更多音樂家。其中一人就是匈牙利的小提琴家雷梅尼（註1）。布拉姆斯替雷梅尼伴奏，一同演出，兩人踏上巡迴演奏之旅，並在各地獲得好評。他們期盼能以音樂家身分取得更亮眼的成就，因而在一八五三年六月造訪德國的威瑪，希望能與當時在音樂界擁有極大影響力的李斯特見上一面。不過，布拉姆斯不太能接受李斯特華美的音樂風格，他甚至因此與崇拜李斯特的雷梅尼感情失和。

布拉姆斯雖然與雷梅尼走上決裂之路，卻也有了新的際遇。布拉姆斯透過雷梅尼認識了同為匈牙利小提琴家的姚阿幸（註2），他與布拉姆斯畢生都維持著親密的往來。

❀ 邂逅舒曼

某天，姚阿幸建議布拉姆斯去造訪作曲家舒曼。布拉姆斯過去曾寄送自創曲請舒曼過目，然而完全沒拆封就被退了回來。那次痛苦的經驗讓他一直對主動接觸舒曼一事興趣缺缺，但後來他下定決心，在一八五三年九月前往拜訪舒曼。

布拉姆斯在舒曼面前演奏了自己創作的《第一號鋼琴奏鳴曲》（Piano Sonata No.1）。舒曼為他的演奏深深感動，馬上將鋼琴家妻子克拉拉喚來，並對布拉姆斯讚譽有加。當時克拉拉在日記上寫下了舒曼對布拉姆斯的評語。

【（前略）】這個月，我們有幸邂逅來自漢堡的傑出作曲家布拉姆斯。他也是被神派遣到凡間的天才人物之一。
【（後略）】
（《作曲家◎人と作品　ブラームス》西原稔著，音樂之友社，二〇一九年，第九刷，第三十一頁）

不僅如此，舒曼還在自行創辦的音樂雜誌《音樂新報》（註3）上如此介紹布拉姆斯。

【（前略）】接著這名人物便現身了。生來即是英雄，而且是受到美惠三女神格拉提亞所守護的年輕人。此人就叫做約翰尼斯・布拉姆斯。（後略）】
（《作曲家◎人と作品　ブラームス》西原稔著，音樂之友社，二〇一九年，第九刷，第三十三頁）

獲得舒曼大力支持的布拉姆斯，注定要在音樂界大放異彩。

✿ 對克拉拉的心意

不過在一八五四年，當時患有精神疾病的舒曼發生了跳萊茵河自殺未遂的事件。布拉姆斯趕至舒曼身邊，住在舒曼家協助克拉拉並照顧孩子們。隨著與克拉拉的朝夕相處，布拉姆斯開始對她產生超乎尋常的情感。他心裡知道不可愧對恩師舒曼，因此備感煎熬。

一八五六年二月，在布拉姆斯寫給克拉拉的信中，有著下列內容。

【（前略）我對妳總是抱持著不變的愛意，這份心意總是又新又深。請妳愛我吧。（後略）】

（《クララ・シューマン　ヨハネス・ブラームス　友情の書簡》，Berthold Litzmann 編，原田光子編譯，Misuzu 書房，二〇一八年，第四刷，第七十二頁）

一八五六年七月二十九日，住院的舒曼在克拉拉的看照之下與世長辭。憔悴不已的克拉拉帶著她的孩子們，和布拉姆斯共赴瑞士旅行了一個月。之後布拉姆斯與克拉拉並沒有發展成男女關係，兩人締結了畢生的深長友誼。

✿ 音樂上的對立

布拉姆斯屬於保守派，相當尊重由巴赫、貝多芬所建構出的傳統音樂形式之美，因此跟渴望改革音樂的李斯特、華格納等人的「新德國樂派」彼此對立。一八六〇年，布拉姆斯與朋友姚阿幸等人一同發表聲明文，表達對「新德國樂派」的抗議。以此為契機，布拉姆斯等「保守派」與華格納等「改革派」之間的音樂爭論持

續發展，漸漸也將聽眾捲入其中。

❀ 作曲活動步上軌道

一八六二年，布拉姆斯將活動據點從漢堡移至奧地利的維也納，孕育出形形色色的作品。正是這個時期，他創作出著名的鋼琴聯彈曲《匈牙利舞曲》（Hungarian Dances）。接著在一八七一年，他就任維也納音樂之友協會（註4）的音樂總監，但不到四年就辭去職務。一般咸認愛好自由的布拉姆斯應是自行求去，但也有說法認為，這應該是總是採取保守計畫的布拉姆斯與音樂之友協會產生摩擦所致。

一八七六年，布拉姆斯的《第一號交響曲》（Symphony No.1）進行首演。布拉姆斯深深敬愛著貝多芬，他在作曲時相當謹慎，力求寫出能正確繼承貝多芬的交響曲。因此，這部《第一號交響曲》從構思到完成，竟耗費了超過二十年的時間。此作在當時獲得褒貶不一的評價，但指揮家漢斯·馮·畢羅將其評為「貝多芬的《第十號交響曲》」。

順利寫出《第一號交響曲》或許讓布拉姆斯卸下了肩上的重擔，相較於前作，他僅花半年時間就寫出了《第二號交響曲》（Symphony No.2）。其後他亦積極地投入作曲，接連創作出《小提琴協奏曲》（Violin Concerto）、鋼琴作品《兩首狂想曲》（Two Rhapsodies）等名作。一八八三年，《第三號交響曲》（Symphony No.3）進行首演，當時他的報酬是五千塔勒（約相當於現在的二千二百五十萬日圓）。布拉姆斯就此鞏固了作曲家的地位。布拉姆斯最後已經完全脫離模仿貝多芬，他所孕育出的四首交響曲被大眾視為他個人的浪漫樂派作品。

布拉姆斯跟當時馳名的作曲家們也多有交流，他與德弗札克及小約翰‧史特勞斯尤其親密。布拉姆斯如同過往舒曼為他所做的那樣，協助德弗札克拓展名聲。另外還有一段故事，布拉姆斯與柴可夫斯基、布魯克納曾因作風迥異而保持距離，但實際見面後也都願意各讓一步。

此外，布拉姆斯前往與其嚴重對立的華格納的演奏會聆聽對方的曲子，其後他在寫給小提琴家友人姚阿幸的信中寫下了感想，給予華格納高度的評價，「我總覺得要變成華格納崇拜者（華格納的粉絲）了」。

一八八三年華格納過世時，布拉姆斯深受打擊，贈送了月桂樹以表追悼之意。

❀ 老後與最終

晚年，布拉姆斯主要待在瑞士的圖恩湖畔、奧地利郊區的巴德伊舍作曲。一八九一年，感受到自身老邁的布拉姆斯在巴德伊舍留下遺書，表示欲將自身遺產用於協助生活困苦的音樂家。

一八九六年五月二十二日，傳來了克拉拉的訃聞。這個消息令布拉姆斯急忙離開巴德伊舍趕往德國的波恩，但茫然失措的他卻搭錯列車，導致沒能趕上克拉拉的葬禮。在克拉拉的死與長途旅行的疲憊雙重夾擊下，布拉姆斯變得虛弱至極，身體狀況也從這個時候開始走下坡。他罹患了肝癌，並開始出現黃疸的症狀。

接著在隔年一八九七年四月三日，布拉姆斯在照顧他生活起居的特魯克薩夫人的看照下離開了人世。葬禮於四月六日舉行，維也納合唱團演唱布拉姆斯的作品送他一程。

註解

（註1）愛德華・雷梅尼（Eduard Remenyi，一八三〇～一八九八年）。曾指責布拉姆斯的《匈牙利舞曲》剽竊了自身的作品。

（註2）約瑟夫・姚阿幸（Joseph Joachim，一八三一～一九〇七年）。支持布拉姆斯創作《小提琴協奏曲》，並擔任首演的小提琴家。

（註3）一八三四年由舒曼創刊，在二〇二一年仍持續發行。這本雜誌坐擁德國最高權威之譽，亦稱《新音樂時報》。

（註4）一八一二年設立於奧地利的維也納。除了演奏會場之外，亦有資料室等，是世界聞名的古典樂殿堂。

EPISODE9 華格納

極致的唯我獨尊男！

Wilhelm Richard Wagner （1813－1883）

德國人

面對歌劇作品時，華格納不僅僅是作曲，就連歌詞、劇本、舞台配置他都力求親自參與。

華格納的私生活亦因剪不斷理還亂的女性關係、龐大的借款等引發了為數不少的醜聞，總是成為大眾關注的焦點。

喜歡狗狗

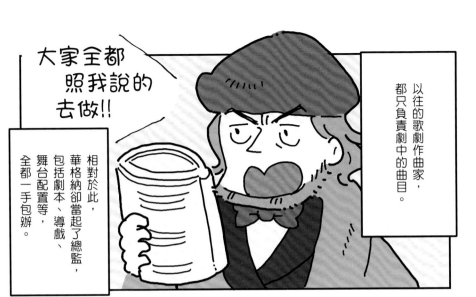

以往的歌劇作曲家，都只負責劇中的曲目。

大家全都照我說的去做!!

相對於此，華格納卻當起了總監，包括劇本、導戲、舞台配置等，全都一手包辦。

另外，華格納也運用形形色色的新穎手法，將歌劇從「只為唱歌的作品」拉高到綜合藝術的境界。

因此，人們將華格納的作品稱之為「樂劇」，以便與過往的歌劇區別。

過往的歌劇

· 歌手是主角
· 以場景為切分單位

華格納的「樂劇」

· 將演唱者、舞台配置、音樂全部統合成一部作品
· 不因改換場景而中斷

為了讓整部作品保有無間斷的統合感，在轉換場景期間仍然會搭配上音樂，就像白遼士提出的「固定樂念」一般，會運用共通的旋律等。（正文第118頁）

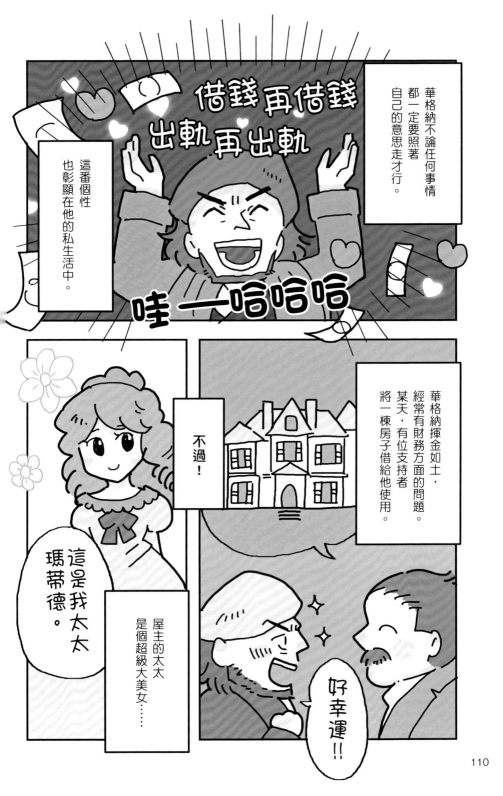

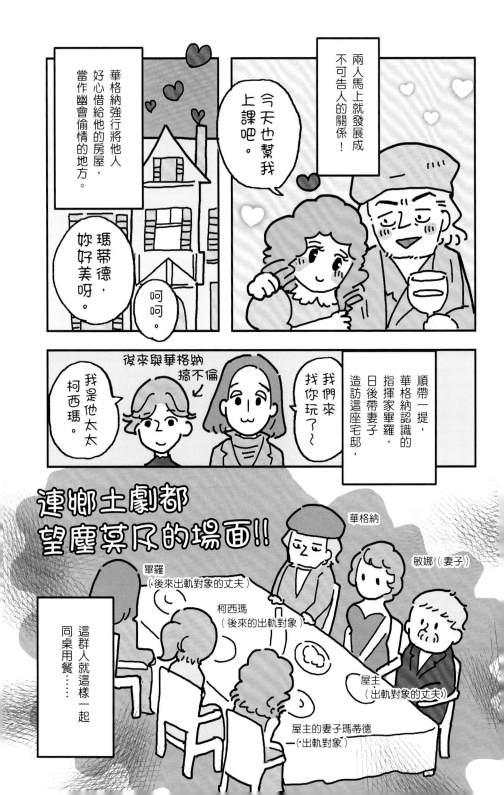

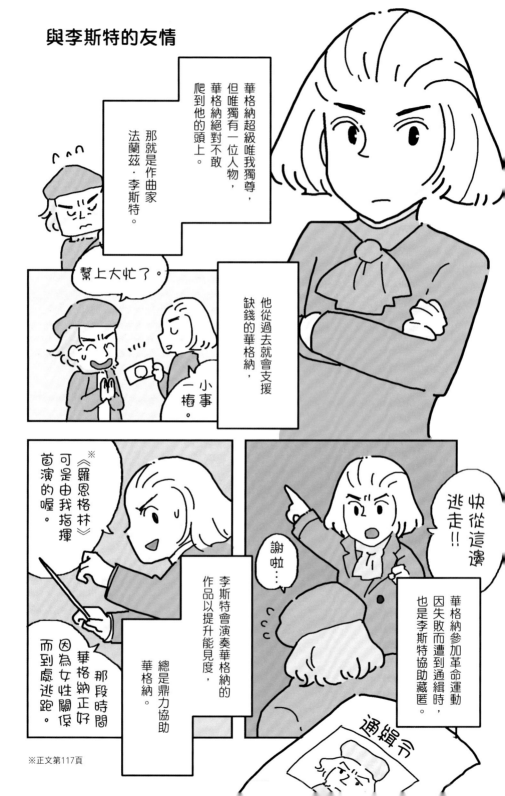

與李斯特的友情

華格納超級唯我獨尊，但唯獨有一位人物，華格納絕對不敢爬到他的頭上。

那就是作曲家法蘭茲‧李斯特。

幫上大忙了。

他從過去就會支援缺錢的華格納，

小事一樁。

※《羅恩格林》可是由我指揮首演的喔。

李斯特會演奏華格納的作品以提升能見度，總是鼎力協助華格納。

那段時間華格納正好因為女性關係而到處逃跑。

謝啦⋯

快從這邊逃走！！

華格納參加革命運動因失敗而遭到通緝時，也是李斯特協助藏匿。

通緝令

※正文第117頁

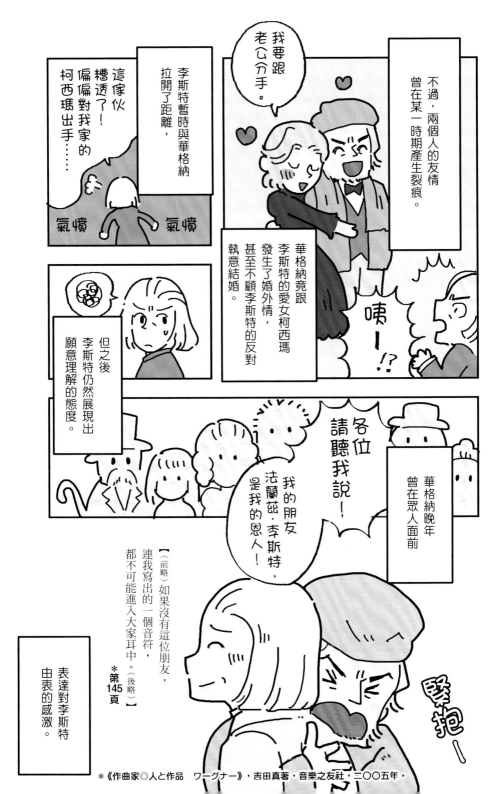

*《作曲家◎人與作品 ワーグナー》，吉田真著，音樂之友社，三〇〇五年。

理查・華格納的一生

威廉・理查・華格納在一八一三年生於德國的萊比錫。父親卡爾在警察局任職，母親約翰娜是麵包師傅之女，包含華格納在內，兩人共生下九名子女，但在老么華格納出生半年後，父親卡爾就感染了斑疹傷寒，與世長辭。隔年約翰娜與舞台演員蓋雅再婚，之後華格納在繼父的疼愛下長大。

華格納在成長過程中並未特別接受過音樂教育。年少時期的他對文學比對音樂更有興趣，除了廣讀各文豪的作品，也在學校的作文中展現文才，備受讚賞。

華格納會對音樂產生興趣，是因為在劇院欣賞了韋伯的《魔彈射手》（Der Freischütz）（註1）。韋伯親自站上劇場的指揮台，揮舞著當時還很新穎的指揮棒，少年華格納被那模樣深深吸引，懷抱起成為指揮家的夢想。此外在同一時期，他也為貝多芬的交響曲感動不已，尤其喜愛《第九號交響曲》（Symphony No.9）。他抄寫樂譜，並透過自學改編成聯彈形式。華格納後來成為主攻歌劇作品的作曲家，但幾乎未曾創作過交響曲，據說是因為沒自信打造出能超越貝多芬的交響曲。

華格納滿十八歲後，進入萊比錫大學主修音樂美學。不過他馬上就對大學課程感到厭煩，開始把時間拿去上校外的個人課程，學習作曲。他努力有成，在這個時期創作出大量作品，反而沒有到大學認真上課，最終

輟學。

一八三三年，華格納在哥哥亞伯特的介紹下，赴符茲堡市立劇院就任合唱指揮。華格納雖說是指揮，但仍屬實習身分，實際上尚必須負責劇院的雜務，薪水也十分微薄，但能參與各式各樣的歌劇作品，成為了珍貴的經驗。在擔任合唱指揮約一年的任期之中，華格納致力於創作自身的首部歌劇《仙女》（Die Feen），並於隔年完成。

❀ 第一段婚姻的苦楚

一八三四年，華格納在馬德堡的貝特曼劇團獲得指揮工作，並在該處與招牌女演員敏娜相遇，墜入了情網。敏娜花錢如流水，是個周旋於多位男性之間的奔放女性，但華格納對她著迷不已，歷經千迴百轉，兩人終於在一八三六年結婚。不過敏娜很快就辭去劇院的工作，跟其他男人跑了。華格納設法找到敏娜並將她帶回身邊，敏娜卻再次人間蒸發……這樣的情況發生了兩次。

【（前略）嗚呼敏娜，令我悲慘，甚至至於付出同情。我的心碎成一片片，眼前一切頓失色彩，喪失喜悅。我已經沒有未來可言。現在究竟還要我怎樣？（後略）】

（《音楽家の恋文》，Kurt Pahlen著，池內紀譯，西村書店，一九九六年，第二四八頁）

❀ 追尋成功

很快地，找不到固定工作的華格納開始有了負債。他帶著敏娜前往藝術之都巴黎，決心拚出一番事業。

為了節省旅費，華格納夫妻選擇經由倫敦換乘船隻前往巴黎，卻不幸數度遭遇暴風雨，差點遇險。兩人冒著生命危險，好不容易在一八三九年九月抵達了巴黎。當時的船旅經驗，後來也反映在華格納的作品《漂泊的荷蘭人》（Der Fliegende Holländer）之中。

有才華的音樂家在巴黎發表了形形色色的作品，華格納接觸到這些東西後也受到了影響。白遼士的《幻想交響曲》為他帶來的衝擊尤其深遠，但這兩人並未深入交流。

華格納未能在巴黎取得亮眼出色的成績，於是轉往德國的德勒斯登，設法將在巴黎完成的歌劇《黎恩濟》（Rienzi）（註2）、《漂泊的荷蘭人》推向舞台。一八四二年十月，《黎恩濟》在德勒斯登的宮廷劇院上演，掀起現場觀眾的狂熱，華格納取得的成功遠遠超出了預想。後來《漂泊的荷蘭人》也備受好評，使他一躍成為熱門的歌劇作曲家。隨後他便脫離工作不穩定的情況，受邀成為德勒斯登的宮廷樂長。不過，華格納卻差點在德勒斯登命喪黃泉。

🎵 通緝犯華格納

一八四八年二月，巴黎爆發革命（註3）。這次波瀾席捲整個歐洲，隔年在德勒斯登也掀起武裝起義。熟人們皆隱身以求自保，華格納卻挺身參加這場暴動，包括籌措武器、闖入敵營等，在第一線奮戰。然而革命失敗，參與的民眾逐一被捕。城裡發布了華格納的通緝令，他差點就要被抓走了，但在千鈞一髮之際逃出德勒斯登。華格納在作曲家朋友法蘭茲‧李斯特的協助之下，經由威瑪成功逃往瑞士的蘇黎世。

✿ 在「藏身處」幽會

華格納在蘇黎世過著亡命生活的期間，李斯特在威瑪協助他的《羅恩格林》（註4）進行首演。華格納自身亦奮力投入作曲，在這段時間完成了各種作品。不過，從宮廷樂長回歸失業者身分的他，又再次過起苦哈哈的日子。

在這樣的情況下，華格納獲得了意料之外的援助。一八五七年，一位華格納的支持者——因絲綢貿易致富的大富翁奧圖·威森頓克表示，要將自己的一棟房屋借給華格納。華格納迅速搬進了這棟通稱「藏身處」的房屋，專心作曲⋯⋯照理說應該要這樣，但實際情況卻如第一百一十一頁正文所述那般。這兩人經常避開威森頓克的耳目在「藏身處」幽會，但約莫一年就被各自的伴侶抓到，華格納別無他法，只得離開「藏身處」。

✿ 幸運的援助與第二段婚姻

之後華格納走遍各國，包括義大利的威尼斯、法國的巴黎等，一邊推動作品演出，一邊從事指揮工作，但在經濟層面還是一樣窮困。不過，幸運再次突然降臨。巴伐利亞（註5）國王路德維希二世在聽過華格納的作品後為之癡迷，除了替他還清所有借款，還提供高額的金錢援助，並贈送別墅給他。華格納有幸得以重新好好過生活，一八六五年，盼望已久的《崔斯坦與伊索德》（Tristan und Isolde）（註6）終於如願進行首演。

此時擔任指揮的是漢斯·馮·畢羅，此人相當於華格納的徒弟。其妻柯西瑪（李斯特之女）在首演的數個月前產子，但這個小孩的父親竟然是華格納。原來華格納與柯西瑪從數年前就展開了婚外情。隔年華格納的妻子敏娜因病辭世，柯西瑪也準備跟畢羅離婚，一八七〇年，兩人結婚了。

117

❋ 華格納的新嘗試

巴伐利亞王國的國民開始對貪圖國家錢財的華格納感到反感，因此他在《崔斯坦與伊索德》上演後不久，就離開了巴伐利亞王國。不過之後他仍持續獲得國王的援助。一八七三年，在國王出資援助之下，於巴伐利亞王國的拜魯特打造了華格納的專屬劇院。該劇院有著當時最先進的舞台裝置，並設計出將管弦樂團藏於舞台下方的「管弦樂池」。

另外，華格納在歌劇作品中採用了「主導動機」的技巧，即用相同旋律代表同一人物或事物，此一概念與白遼士在《幻想交響曲》中使用的「固定樂念」相同。這種手法是在作品內數度出現代表角色的旋律以創造統合感，此為過往的歌劇作品不曾見過的演出方式。

為了避免像過去的歌劇作品在更換場景時出現中斷的情況，華格納就連在換場時也會鋪陳音樂，設法避免演出停頓。這被稱為「無限旋律」。華格納透過上述這些不同的嘗試，將歌劇作品拉高到了綜合藝術的境界，把歌曲、管弦樂團、舞台藝術全數融入其中。因此，自一八五九年建立起這種形式的《崔斯坦與伊索德》後，華格納之後的作品為求跟過往的歌劇作品有所區別，皆稱為「樂劇」。

❋ 「愛——悲劇」

一八七六年，在竣工的拜魯特節慶劇院舉辦了「拜魯特音樂節」（註7），《尼貝龍根的指環》（Der Ring des Nibelungen）（註8）進行了首演。演出看似大獲成功，實際上卻留下巨額赤字，華格納費了很大的工夫去填補。他想盡辦法在一八八二年舉辦第二次音樂節，《帕西法爾》（Parsifal）（註9）在當時進行首演，但這成了他最後的作品。

華格納患有心臟疾病，一八八三年二月十三日下午三點三十分，他在威尼斯心臟病發，於妻子柯西瑪的懷中嚥下最後一口氣。置於案上的稿件的最後一句話是「愛——悲劇」。柯西瑪抱著不再呼吸的華格納，待在原地整整一天，直到被憂心的醫師強行帶離現場。遺體在數天後埋葬於節慶劇院所在的拜魯特。

註解

（註1）德國作曲家韋伯所作的歌劇，故事的主角是一位擁有「魔法子彈」，能夠百發百中的射擊手。

（註2）原著是英國政治家暨小說家愛德華・布爾沃・萊頓的小說《黎恩濟：最後的護民官》。黎恩濟是實際存在的政治家之名。

（註3）一八四八年的法國革命，又稱法國二月革命等。由無選舉權的勞工、農民、學生發動抗議。

（註4）標題取自在亞瑟王傳說中登場的騎士之名，這是一部奠基於中世紀聖杯騎士傳說的幻想式歌劇作品。

（註5）德國南部，以慕尼黑為主要城市的地區。從十九世紀初至二十世紀的德國革命為止，曾是一個王國。

（註6）騎士崔斯坦與國王馬克王的王妃伊索德之間的悲劇愛情故事。

（註7）亦稱理查・華格納音樂節。

（註8）創作靈感來自德國敘事詩《尼貝龍根之歌》及北歐神話。

（註9）以聖杯傳說為題材的舞台祭獻節日劇。登場主角名叫帕西法爾，是一名純潔的青年。

EPISODE10 柴可夫斯基

擁有一顆玻璃心的男人！

Pyotr Ilyich Tchaikovsky （1840—1893）
俄羅斯人

柴可夫斯基曾任職於司法部，後來搖身一變成為音樂家。他大展才華，成為首位受到西歐認可的俄羅斯作曲家。他擅長大編制的※管弦樂曲，本身的性格卻很細膩且容易受傷。

超愛喝茶

※由多人數以弦樂器、管樂器、打擊樂器等全數樂器合奏的作品總稱。

柴可夫斯基的3則易感小故事！

1.有舞台恐懼症，連自己的曲子都沒辦法指揮

3.玩牌輸了總是有藉口，真的贏了也會慌張失措

2.在動物園目睹兔子被蛇吃掉後放聲大哭，之後病倒

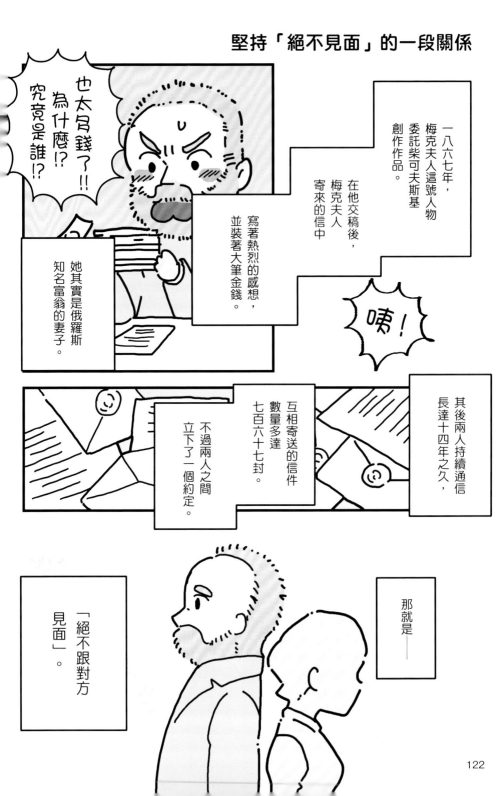

也太多錢了!!
為什麼!?
究竟是誰!?

一八六七年，梅克夫人這號人物委託柴可夫斯基創作作品。

在他交稿後，梅克夫人寄來的信中

寫著熱烈的感想，並裝著大筆金錢。

她其實是俄羅斯知名富翁的妻子。

唭！

其後兩人持續通信長達十四年之久，

互相寄送的信件數量多達七百六十七封。

不過兩人之間立下了一個約定。

那就是——

「絕不跟對方見面」。

122

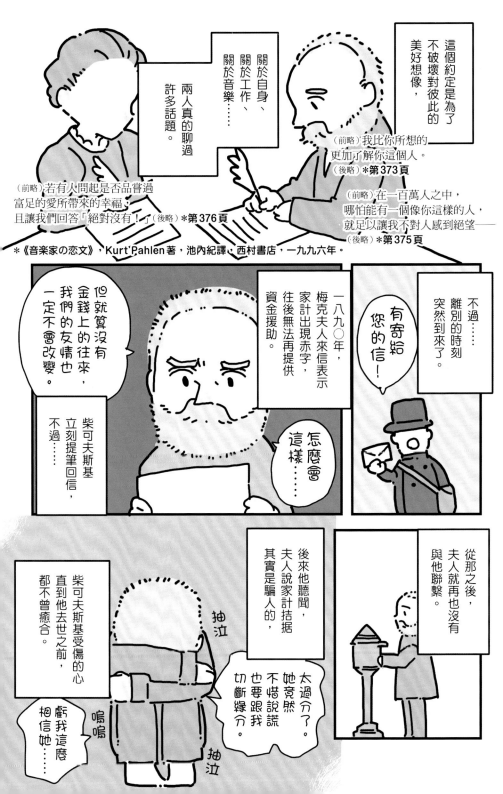

*《音楽家の恋文》，Kurt Pahlen 著，池內紀譯，西村書店，一九九六年。

柴可夫斯基和布拉姆斯

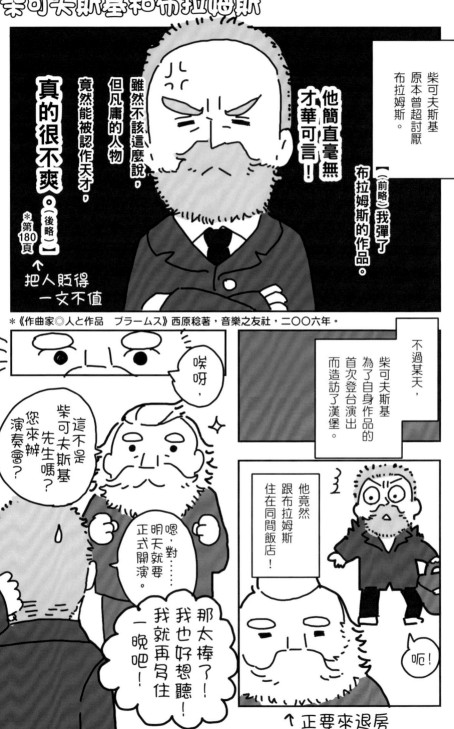

柴可夫斯基原本曾超討厭布拉姆斯。

【（前略）】我彈了布拉姆斯的作品。

他簡直毫無才華可言！

雖然不該這麼說，但凡庸的人物，竟然能被認作天才，真的很不爽。【（後略）】

→ 把人貶得一文不值

＊第180頁

＊《作曲家◎人と作品　ブラームス》西原稔著，音樂之友社，二〇〇六年。

不過某天，柴可夫斯基為了自身作品的首次登台演出而造訪了漢堡。

他竟然跟布拉姆斯住在同間飯店！

哎呀，這不是柴可夫斯基先生嗎？您來辦演奏會？

嗯，對……明天就要正式開演。

那太棒了！我也好想聽！我就再多住一晚吧！

呃！

↑ 正要來退房

124

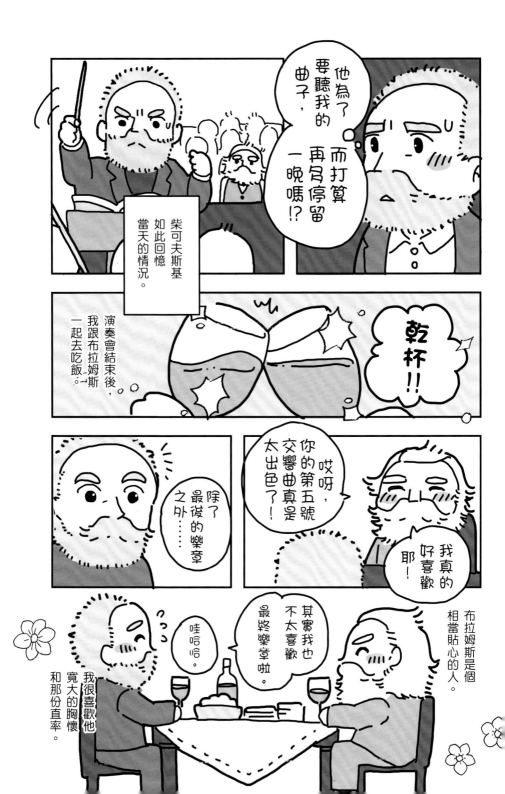

柴可夫斯基的一天！

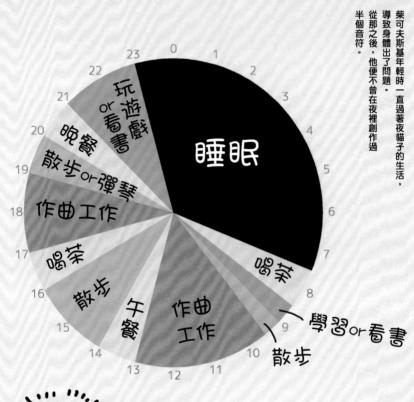

柴可夫斯基年輕時一直過著夜貓子的生活，導致身體出了問題。從那之後，他便不曾在夜裡創作過半個音符。

睡眠

玩遊戲or看書

晚餐

散步or彈琴

作曲工作

喝茶

散步

午餐

作曲工作

喝粥

學習or看書

散步

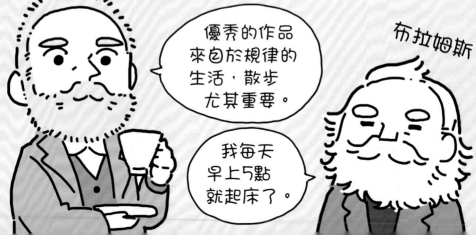

優秀的作品來自於規律的生活，散步尤其重要。

我每天早上5點就起床了。

布拉姆斯

柴可夫斯基與俄羅斯五人組

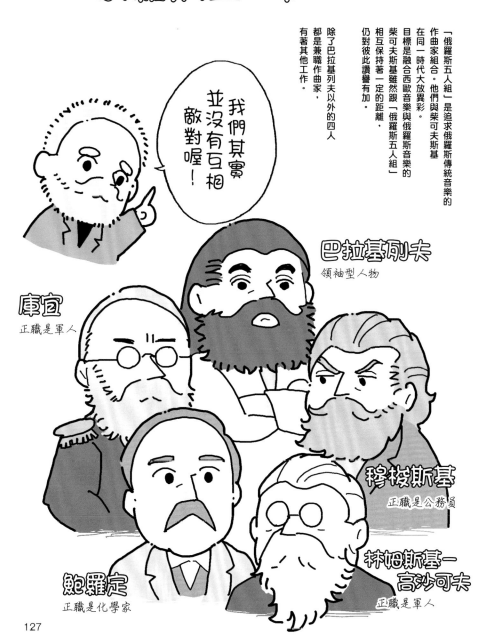

「俄羅斯五人組」是追求俄羅斯傳統音樂的作曲家組合。他們與柴可夫斯基在同一時代大放異彩。

目標是融合西歐音樂與俄羅斯音樂的柴可夫斯基雖然跟「俄羅斯五人組」相互保持著一定的距離，仍對彼此讚譽有加。

除了巴拉基列夫以外的四人都是兼職作曲家，有著其他工作。

我們其實並沒有互相敵對喔！

庫宜
正職是軍人

巴拉基刷夫
領袖型人物

穆梭斯基
正職是公務員

林姆斯基一高沙可夫
正職是軍人

鮑羅定
正職是化學家

彼得・柴可夫斯基的一生

彼得・伊里奇・柴可夫斯基在一八四○年生於俄羅斯中部的礦業城市沃特金斯克。他的幼年時期是跟在城裡擔任工廠廠長的父親伊利亞、溫柔的母親雅莉珊卓，以及感情融洽的手足們一同度過。他是擁有豐富感受能力的孩子，很會讀書，對母親特別崇敬。柴可夫斯基從五歲開始就向鄰近的鋼琴老師學習演奏，但並未邁向正統的音樂之路，從十歲時開始就讀法律學校。

柴可夫斯基進入寄宿式的法律學校，必須跟家人分開居住，後來更巨大的悲傷襲向了他。十四歲左右時，他最愛的母親雅莉珊卓過世了。這次離別對少年柴可夫斯基的心靈造成重創，導致往後在他的音樂中，總是潛藏著一股悲壯的底蘊。

柴可夫斯基十九歲時自法律學校畢業，進入俄羅斯的司法部工作，獲得了九等官（註1）的地位。不過，他維持著彈鋼琴的興趣，同時對音樂的熱情也日益高漲。一八六二年，他一邊工作，一邊進入俄羅斯首座音樂學院（註2）就讀。但在當時，他完全沒想過要成為青史留名的作曲家。他在寫給妹妹的信中是這樣說的。

【（前略）別以為我要成為偉大的藝術家──我只是想走走看天命所示的道路罷了。（後略）】

（《新チャイコフスキー考～没後一〇〇年によせて》，森田稔著，日本放送出版協會，一九九三年，第六十一頁）

不久後，柴可夫斯基便因難以兼顧事業與學業，辭去了司法部的工作。他在一八六五年自音樂學院畢業，隔年就在莫斯科的音樂學院擔任音樂教師。他同時開始投入作曲，一八六八年初，他的首部大作第一號交響曲《冬之夢》（Winter Daydreams）進行首演。

與巴拉基列夫交流

柴可夫斯基在這個時期認識了俄羅斯五人組（註3）的其中一人巴拉基列夫。巴拉基列夫建議柴可夫斯基以莎士比亞的《羅密歐與茱麗葉》為題作曲，並親自為柴可夫斯基的作曲提供指點，一同參與製作。隨後完成的幻想序曲《羅密歐與茱麗葉》（Fantasy Overture "Romeo and Juliet"）在一八七〇年進行首演，並在巴拉基列夫的建議下進一步修正，於一八七二年上演。柴可夫斯基雖未成為俄羅斯五人組的成員，但仍對巴拉基列夫的音樂能力抱持高度評價，保持友好的關係。

青年扎克

現今一般認為柴可夫斯基應是一位男同志。據信他畢生最愛的男性，是他在音樂學院的一位青年學生扎克（註4）。柴可夫斯基相當疼愛扎克，甚至還在他畢業後幫忙找工作。不過，扎克卻在一八七三年突然自殺了。柴可夫斯基受到沉重打擊，原本順利的作曲活動陷入停滯。

129

當時世人並不理解同性愛戀，柴可夫斯基也只得隱藏自身的性取向。在各式各樣的回憶錄和證詞之中，都可看到扎克的名字被用心消除的痕跡，可以想見柴可夫斯基有多苦惱。

而在扎克死亡達十四年後，在柴可夫斯基的日記中，有著下列這段記述。

【前略】我從未像愛他那般強烈地愛過其他什麼。（中略）不，我不是愛過他，而是現在仍愛著他。（後略）

（《新チャイコフスキー考～没後一〇〇年によせて》，森田稔著，日本放送出版協會，一九九三年，第一一九頁）

咸認柴可夫斯基之所以偏好在歌劇中處理悲戀，就是受到這番背景的影響。

❀ 假結婚

一八七七年四月，柴可夫斯基收到一封熱烈的情書。寄信人是名門貴族之女安東妮雅・米留可娃。她在演奏會上聽到柴可夫斯基的曲子，立刻成為他的粉絲並寫信寄出。柴可夫斯基用有禮的方式委婉地回覆，兩人曾數度通信。不過，安東妮雅方面一頭熱，並揚言若不能跟柴可夫斯基結婚，不如一死了之。此時柴可夫斯基考量到社會觀感，心想自己總有一天必須結婚，因而認為熱烈愛慕自己的安東妮雅正是最適合的人選。柴可夫斯基對安東妮雅沒有半點愛意，卻向她表示「如果妳能接受兄長般的愛……」，並在隔月向安東妮雅求婚。柴可夫斯基答應安東妮雅每個月會提供經濟援助，自此之後夫妻便分開生活。

不過，兩人婚後的生活一點也不順利，才共同生活短短三十三天就分居了。

✿ 與梅克夫人的交流

同一時期，柴可夫斯基遇見了另一名改變他命運的女性。俄羅斯資產家馮・梅克夫人亦是柴可夫斯基的粉絲，她以一八七六年委託編曲工作為契機，和柴可夫斯基展開交流。梅克夫人對他的才華深深崇拜，曾多次委託他編曲並支付高額報酬，藉以提供金錢層面的支援。後來兩人之間逐漸萌生信任，互通了超過七百六十八封信。

一八七七年五月，柴可夫斯基向梅克夫人申請三千盧布（約相當於現在的一千零八十萬日圓）的借款。她爽快地答應請求，並謝絕還款。多虧了這次的金援，柴可夫斯基的作曲活動才有了進展，得以完成《第四號交響曲》（Symphony No.4）。這部交響曲完全彰顯出柴可夫斯基的風格，廣獲各方好評，並讓西歐音樂界首度認識到俄羅斯的交響曲。柴可夫斯基帶著感謝的心情，將這部作品獻給了梅克夫人。

柴可夫斯基苦於婚姻諸多的風風雨雨，在一八七八年辭去了音樂學院的工作。也多虧梅克夫人的支援，往後他一邊享受著自由的生活，孕育出了各式各樣的作品。

✿ 將芭蕾音樂當成藝術

這個時期值得矚目的一部作品，便是芭蕾舞劇《天鵝湖》（Swan Lake）。在柴可夫斯基之前的芭蕾音樂都不重視藝術性，只被單純當成舞蹈的伴奏。但他卻在音樂方面下了各種工夫，讓芭蕾音樂成為一種藝術作品。

其後柴可夫斯基於一八九〇年推出《睡美人》（The Sleeping Beauty）、一八九二年推出《胡桃鉗》（The Nutcracker），進行首演。或許因為這在當時屬於全新的嘗試，評價好壞參半，但他無疑對往後的芭蕾音樂帶來了莫大的影響。

❀ 高漲的名聲與突然的離別

柴可夫斯基身為作曲家的名聲逐漸遠播，從一八八八年到一八八九年，他曾兩度前往歐洲巡迴演出。他見到布拉姆斯並一起用餐，也剛好是這個時期。柴可夫斯基的作品在歐洲同樣廣受好評，成為了首位足以跟西歐作曲家匹敵的俄國作曲家。

然而，悲劇突然降臨。一八九〇年，梅克夫人寄來了道別的信函。長期依賴的金援與長達十多年的交流，冷不防地劃下了句點。這令柴可夫斯基深深受傷，狼狽不堪。梅克夫人為何會突然跟柴可夫斯基訣別，目前仍未有明確的答案，但推測可能是其子女擔心母親持續在一位作曲家身上虛擲金錢，因而拆散了兩人。

❀ 《悲愴》，以及人生的終點

一八九三年十月二十八日，柴可夫斯基號稱「投入全副靈魂」的《第六號交響曲》（Symphony No.6）進行首演。最終樂章不同於往常的交響曲，以靜謐消逝作結，是教人印象深刻的一部作品。首演隔天，柴可夫斯基在弟弟的提議下，將這部交響曲取名為《悲愴》（Pathétique）。詭譎的是八天過後，柴可夫斯基就突然離開了人世。原因是他幾天前飲用了受汙染的水而感染霍亂，出現尿毒症，連治療都來不及便驟然逝世。

他的妻子安東妮雅接受地方報社的採訪，靜悼丈夫之死，並撰寫了回憶錄。

註解

（註1）在當時的俄羅斯帝國，若能當上官員（公務員）或軍人為國奉獻，就可以獲得貴族身分。因此據說俄羅斯在十九世紀曾有過百萬名貴族。階級制度是依照初代俄羅斯皇帝彼得所制定的官階表所訂，柴可夫斯基獲得的九等官地位屬於「僅限一代的貴族」。

（註2）一八六二年設立的國立聖彼得堡音樂學院。這是俄羅斯最古老的音樂名校，柴可夫斯基是第一屆學生。

（註3）第一二七頁。十九世紀後期，隨著歐洲各地開始興起小國的獨立運動，各國均盛行創作含有強烈民族意識的「國民音樂」。

（註4）愛德華‧扎克（Eduard Zak，一八五四～一八七三年）。

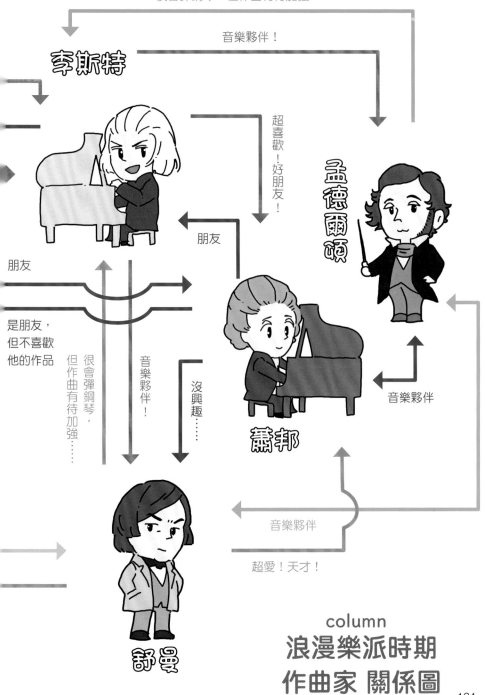

很會彈鋼琴，但作曲有待加強……

音樂夥伴！

李斯特

超喜歡！好朋友！

孟德爾頌

朋友

朋友

是朋友，但不喜歡他的作品

很會彈鋼琴，但作曲有待加強……

音樂夥伴！

沒興趣……

蕭邦

音樂夥伴

音樂夥伴

超愛！天才！

舒曼

column
浪漫樂派時期
作曲家 關係圖

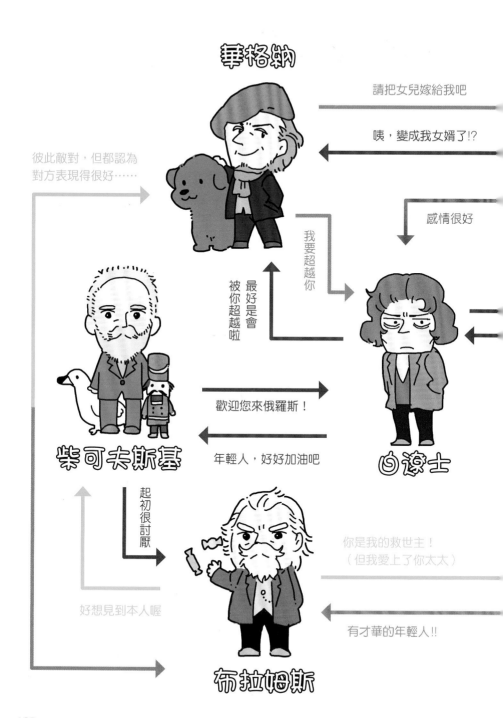

華格納

請把女兒嫁給我吧

咦，變成我女婿了!?

彼此敵對，但都認為
對方表現得很好……

感情很好

我要超越你

最好是會被你超越啦

歡迎您來俄羅斯！

年輕人，好好加油吧

柴可夫斯基

起初很討厭

你是我的救世主！
（但我愛上了你太太）

有才華的年輕人!!

好想見到本人喔

白遼士

布拉姆斯

EPISODE11 德布西

完全無視道德觀
和音樂規範!!

Claude Achille Debussy （1862－1918）

法國人

德布西討厭被規範和定律所束縛，是一位自由揮灑創意，創作出新時代音樂的作曲家。但他與異性相處的過程中，卻經常做出超乎常識的行為，甚至曾把兩位交往對象逼到自殺未遂的境地。

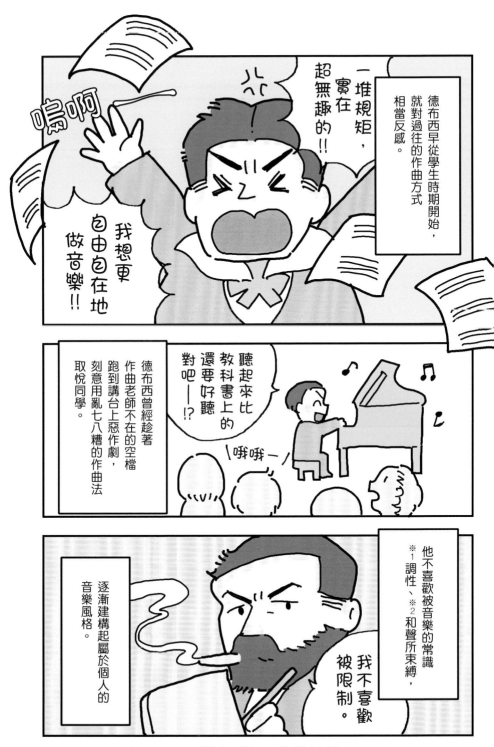

※1 環繞著某一主音、主和音所形成的聲音體系。能為曲子的旋律等建立秩序。
※2 限制和音（同時發出多個音）行進方式的既定規範。

德布西與「印象派」

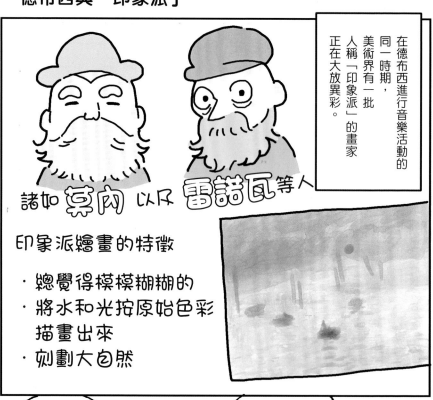

在德布西進行音樂活動的同一時期，美術界有一批人稱「印象派」的畫家正在大放異彩。

諸如**莫內**以及**雷諾瓦**等人

印象派繪畫的特徵

· 總覺得模模糊糊的
· 將水和光按原始色彩描畫出來
· 刻劃大自然

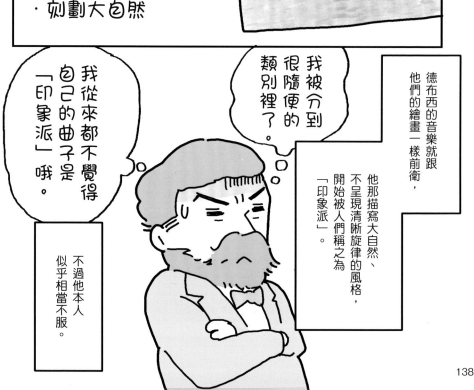

德布西的音樂就跟他們的繪畫一樣前衛，

他那描寫大自然、不呈現清晰旋律的風格，開始被人們稱之為「印象派」。

我被分到很隨便的類別裡了。

我從來都不覺得自己的曲子是「印象派」哦。

不過他本人似乎相當不服。

巴黎世界博覽會與亞洲文化

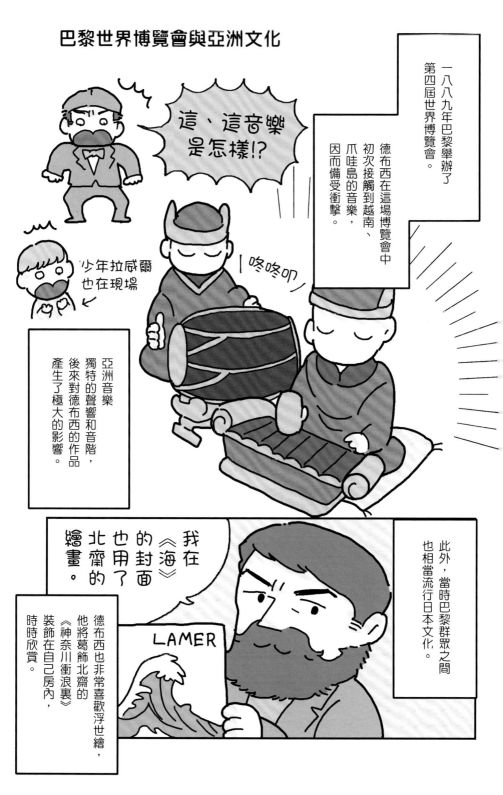

德布西的戀愛經歷

27歲

嘉比 23歲

之後，他雖然跟不同女性交往……

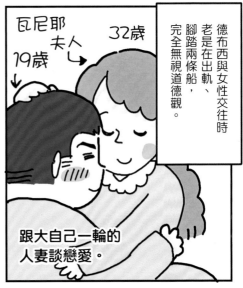

瓦尼耶夫人 19歲

32歲

德布西與女性交往時老是在出軌、腳踏兩條船，完全無視道德觀。

跟大自己一輪的人妻談戀愛。

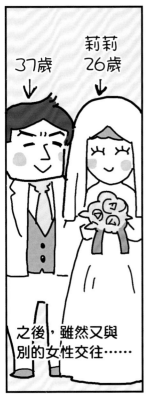

37歲

莉莉 26歲

之後，雖然又與別的女性交往……

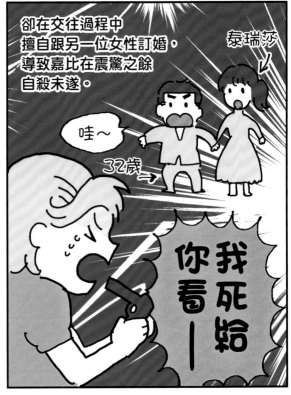

卻在交往過程中擅自跟另一位女性訂婚，導致嘉比在震驚之餘自殺未遂。

泰瑞莎

哇～

32歲

你看—我死給

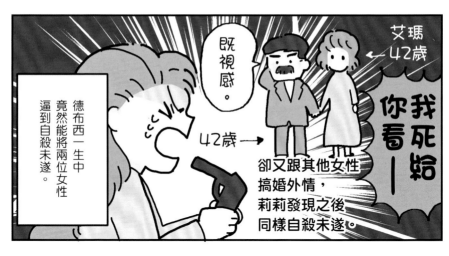

艾瑪
42歲

我死給
你看──

既視感。

42歲→

德布西一生中
竟然能將兩位女性
逼到自殺未遂。

卻又跟其他女性
搞婚外情，
莉莉發現之後
同樣自殺未遂。

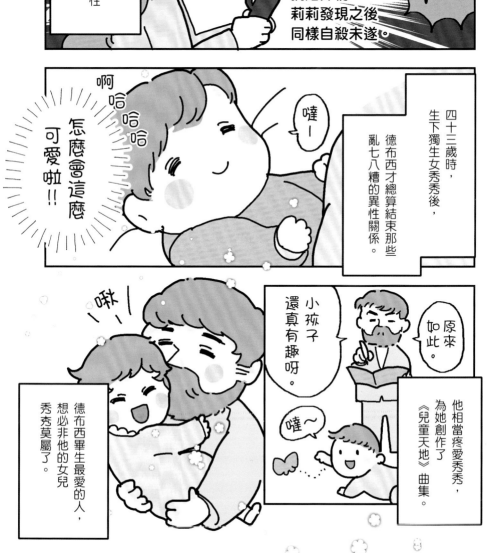

啊
哈
哈
哈

怎麼會這麼
可愛啦！！

噠─

四十三歲時，
生下獨生女秀秀後，

德布西才總算結束那些
亂七八糟的異性關係。

啾─

原來
如此。

小孩子
還真有趣呀

德布西畢生最愛的人，
想必非他的女兒
秀秀莫屬了。

他相當疼愛秀秀，
為她創作了
《兒童天地》曲集。

噠～

克勞德・德布西的一生

✳ 幼年時期的戰爭記憶

克勞德・阿希爾・德布西在一八六二年生於法國巴黎郊區的聖日耳曼昂萊。父親曼紐與母親薇托琳經營著一間瓷器店，生活不甚豐足。其後曼紐轉職進入印刷公司，但沒過多久就因普法戰爭（註1）而被徵召，甚至還被敵方抓住，淪為俘虜。雖然僅是某一時期，德布西因戰爭失去家中支柱而頓感不安，不過這段經驗仍為他的人生蒙上了些許陰影，這或許也是他總是對其他人緊閉心房的原因之一。

✳ 邁向音樂之路

父親曼紐在受到監禁的期間，認識了一位音樂家。德布西九歲時，便向該名音樂家的母親莫泰夫人學習鋼琴。他的才華立刻綻放，不到一年就達到能就讀巴黎音樂學院的程度。德布西年僅十歲就成為巴黎音樂學院的學生，但他不願遵從校內學術性的教育內容，總是跟老師起爭執。德布西在提不起勁的狀態下參加了羅馬大獎作曲比賽，結果竟然在一八八四年拿下大獎。這次得獎，讓德布西邁向了作曲家的道路。

✳ 目標是做出自己的音樂

當時在繪畫界，莫內、雷諾瓦等畫家的創新技法被稱為「印象派」。這種跳脫以往寫實方式，畫出朦朧光

142

影與水面的手法，就跟德布西的作品相當類似。他使用打破常規音樂的和聲行進（第一三七頁），讓作品不具清晰的旋律。因此人們開始以「印象派」來稱呼德布西的音樂。德布西本人並未自稱「印象派」，但經常創作出顛覆常識的作品這一點，他確實跟莫內、雷諾瓦等人有志一同。另外，德布西與「印象派」畫家還有一個共通的特徵，就是都會描寫大自然。就像「印象派」畫家對宗教畫、歷史畫不感興趣，選擇將注意力轉往畫室外的大自然那般，德布西同樣試圖透過音樂，將大自然的聲響和節奏如實地描繪出來。

另外還有一件事，令德布西決定追求屬於自己的音樂風格。那就是一八八九年舉行的巴黎世界博覽會（註2）。德布西在那場博覽會中首次接觸到越南的劇團、爪哇的甘美朗演奏。他立刻被從未聽過的亞洲音樂深深吸引，體認到西洋音樂裡被視為「鐵律」的主音（註3）和屬音（註4），不過是狹隘世界中的既定規範罷了。德布西原是華格納的狂熱信徒，受到其作品強烈的影響，就在此時他發現華格納的音樂不過是過時的手法，因而認為自己必須去追求更新穎的事物。

德布西不斷打磨自身獨特的音樂風格，並在一八九四年完成了《牧神的午後前奏曲》（Prelude a l'apres-midi d'un faune），同年在達庫爾大廳進行首演。這部作品取材自詩人馬拉梅（註5）的長詩《牧神午後》，內容描繪半人半獸的牧神在白天打盹時，與寧芙、女神維納斯所共度的感官經驗……作品不如過往的音樂擁有明確的調性（第一三七頁）與旋律，而是和緩地逐步流動，獲得了群眾熱烈的迴響。

接著在一九〇五年發表的管弦樂曲《海》（La Mer）之中，德布西更是脫離了音樂的固定格式，逐漸找出更自由的表現方式。此種手法並非描繪人的內在層面，而是透過音符和節奏寫實地描繪出海洋因光與風而改變面貌的模樣，德布西就此成為新時代的代表性作曲家。

❊ 德布西的異性關係

德布西以跳脫常規的方式創作音樂，而他的異性關係同樣不受常規所限。德布西在創作《牧神的午後前奏曲》時期認識了嘉布利爾·杜邦（暱稱嘉比）這名女性，並開始與她交往。交往過程⋯⋯算是順利，但在一八九四年，德布西卻突然想跟在演奏會上一同演出的歌手泰瑞莎·羅傑結婚。他在與嘉比保持交往關係的狀況下，跟羅傑訂了婚。不過，在他與羅傑安排好婚禮，甚至連新居都選定之後，羅傑卻發現有嘉比這個人，兩人的婚因此沒有結成。

德布西回到嘉比身邊，但他完全沒有學到教訓，又不斷和其他女性出軌。嘉比對不忠誠的德布西感到絕望，於一八九七年二月試圖以手槍自殺。幸運的嘉比被救回一命，但她與德布西的關係已經無法修復，隔年，一同生活約八年的兩人分手了。不過在跟嘉比分開之前，德布西認識了另一位女性莉莉·泰希耶。德布西與嘉比分手沒多久，就開始跟莉莉交往。接著在同年的一八九九年十月，兩人結婚了。原以為他跟莉莉的婚姻生活能穩定、和平地持續下去，結果德布西的心思又跑到其他女性身上了。

一九〇三年，德布西在與熟人吃晚餐時認識了同年的女性艾瑪·巴達克，旋即感受到她的魅力。隨後，兩人的感情逐漸加深，於隔年一同私奔到英吉利海峽的澤西島上。德布西在該處完成了鋼琴曲《快樂島》（L'Isle Joyeuse）等作品。

德布西留駐於島上並創作出傑作，但被拋下的妻子莉莉，內心卻是無比悲慘。失去一切希望的她，最終企圖以手槍自殺。所幸莉莉並未留下致命傷，僅以自殺未遂收場，輿論皆對可憐的她寄予同情。同時，德布西不忠的行為也受到譴責，這場自殺騷動導致許多友人離開了他的身邊。

❋ 愛女秀秀

艾瑪懷了德布西的孩子，產下的女兒命名為克勞德—艾瑪，暱稱秀秀，備受兩人疼愛。之後，德布西與莉莉辦完離婚手續，於一九〇八年一月年跟艾瑪結為夫妻。

德布西相當寵愛自己的第一個孩子秀秀，鋼琴曲集《兒童天地》（Children's Corner）便是以秀秀的可愛模樣為藍本所創作的作品。

因為秀秀的誕生，德布西充滿激情的戀愛旅程也終於劃下了休止符。他守護著與艾瑪建立的家庭，並深愛著家人。一九一〇年，德布西獨自踏上旅程，前往奧地利的維也納和匈牙利的布達佩斯演出，這段期間他寫了許多信寄給相隔遙遠的家人。

【（前略）非常好看的士兵明信片，送給秀秀小姐。

布達佩斯，一九一〇年十二月三日（後略）】

《《音楽家の恋文》，Kurt Pahlen 著，池內紀譯，西村書店，一九九六年，第四六四頁）

【（前略）將我全部的愛送給妳。……請代替我一直一直緊抱著秀秀。

妳的克勞德　布達佩斯，一九一〇年十二月四日，星期日（後略）】

《《音楽家の恋文》，Kurt Pahlen 著，池內紀譯，西村書店，一九九六年，第四六五～四六六頁）

❦ 窮困的生活

　　德布西繞了一大段遠路，才終於建立起幸福的家庭，但也因為必須支付贍養費給莉莉，他們的生活稱不上豐足。只靠演奏報酬和作品簽約金並無法撐起家計，他因而向高利貸借款，又被追著還錢……陷入了惡性循環。

　　在這樣的經濟狀況下，德布西還不幸地罹患了直腸癌，必須接受治療。他雖然窮困潦倒，仍設法籌出醫藥費治病，但病情卻一路惡化。

　　一九一八年三月二十五日傍晚，德布西在親近親友的守護之下斷了氣息。當時正值第一次世界大戰（註6）期間，眾人一邊警戒著空襲一邊舉行葬禮。德布西的遺體經過一年的暫時安置，才埋葬於巴黎另一側的帕西公墓。

註解

（註1）一八七〇～一八七一年。目標統一德國的普魯士王國（普）與試圖阻攔的法蘭西帝國（法）之間的戰爭。

（註2）第四屆巴黎世界博覽會。艾菲爾鐵塔是配合此次博覽會所建造的。

（註3）在音階中的第一個音。

（註4）由主音產生出來，是音階的第五個音級。

（註5）斯特凡・馬拉梅（Stéphane Mallarmé，一八四二～一八九八年）。法國象徵主義詩人，與阿蒂爾・蘭波（Arthur Rimbaud）、保羅・魏爾倫（Paul Verlaine）齊名。

（註6）一九一四～一九一八年。

細膩作品與超級我行我素的性格

Joseph Maurice Ravel （1875－1937）
法國人

拉威爾在作曲時，會將作品中的聲響與節奏計算到極致，曾被評為※「瑞士鐘錶匠」。不過他私下遲到、睡過頭有如家常便飯，是個極為任性的人。

※瑞士鐘錶以精確度聞名。

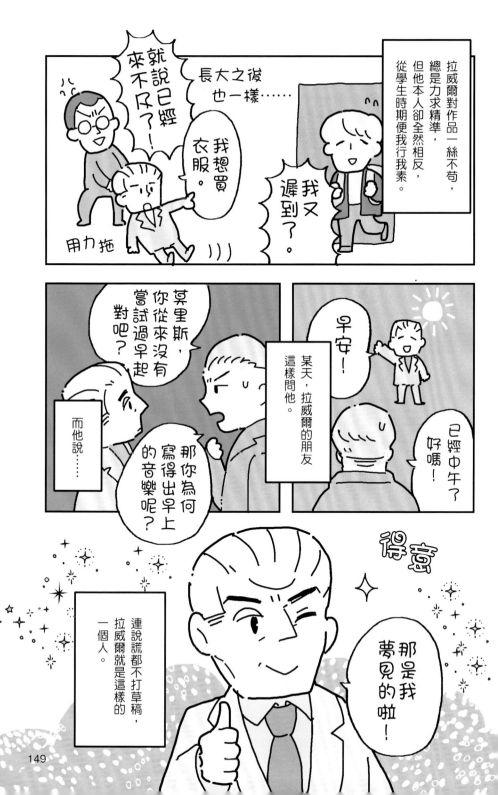

149

拉威爾的愛好

時尚

總是相當講究儀容，即使在家中也絕不會穿著邋遢。當時眾人皆穿黑色大衣，唯獨拉威爾選擇穿巧克力色的大衣，據說相當顯眼。

那麼弓行李是怎樣！

去美國巡演時，據說帶了好幾皮箱的衣服。

亞洲文化

小時候在巴黎世界博覽會認識了甘美朗這種樂器，自此對亞洲音樂產生興趣。他也酷愛日本文化，不僅蒐集浮世繪，並將庭院打造成日式風格。據說他晚年的巡迴演奏之旅，亦曾計畫造訪日本。

甘美朗

小孩和動物

哇一 呀一

去到別人家裡，只要有小孩就不會理大人，他會跟小孩子一起玩耍。

養了兩隻暹羅貓，極其疼愛牠們。

《波麗露》誕生祕辛

有工作要委託您。

請把阿爾班尼士的曲子改編成芭蕾曲。※1

OK

我來和你討論進度了！

呃！

編曲工作已決定交給阿爾博斯先生了。※2

衝——擊

啥！？

那誰？完全沒聽過！！

我原本很期待的說……

真是對不起……

要請他把機會讓給您嗎？

我不管了！我要全部都包己寫！我要寫出超怪的曲子給你們看。

一直重複完全相同的節奏與旋律！我要讓管弦樂團感到頭痛！

波麗露

喧鬧

喧鬧

喧鬧

波麗露簡直是太棒了！！

好傑出的點子！

我好感動！

傻眼～！？怎麼反而大受歡迎呢！？

超喜歡波麗露！！

到頭來……

如今，《波麗露》已成了拉威爾的著名代表作，享譽世界無人不曉。

※1 西班牙作曲家、鋼琴家。
※2 西班牙作曲家、小提琴家。

跟老師的回憶：拉威爾徒弟羅森塔爾的回顧

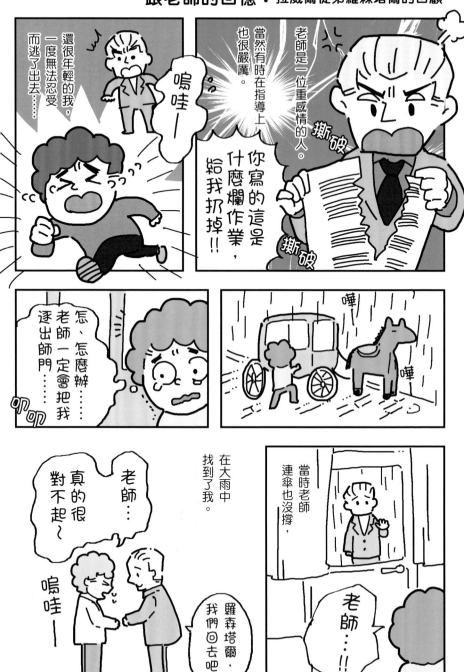

152

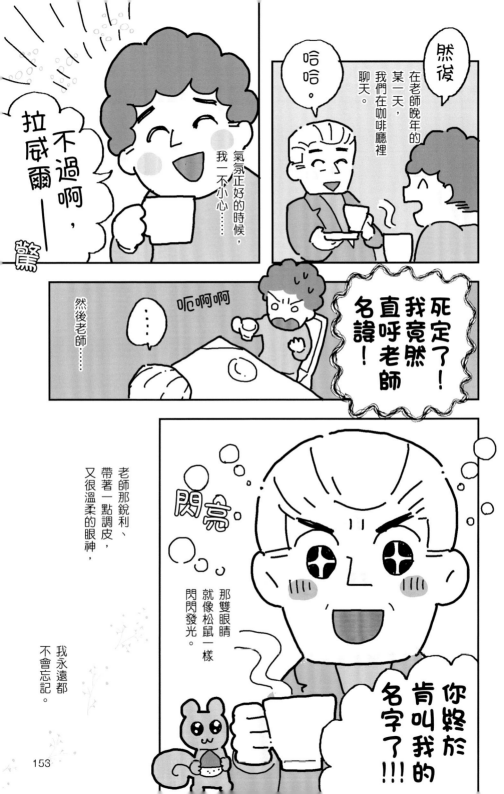

莫里斯・拉威爾的一生

喬瑟夫・莫里斯・拉威爾在一八七五年三月七日生於法國西南部的錫布爾。父親喬瑟夫是工程師，包括母親瑪麗和弟弟愛德華在內，一家四口和樂融融，拉威爾的幼年時期過得相當幸福。拉威爾受到喜愛音樂的父親影響，很早就對樂器產生興趣，七歲時開始學習鋼琴。不過，他並未勤勉地自主練習。雙親實在看不下去，於是使出利誘手段，只要拉威爾練習三十分鐘就給他零用錢，設法讓他專注於鋼琴上。

迂迴曲折的音樂之路

拉威爾十二歲後，除了上鋼琴課之外，也開始學作曲。在學習音樂的過程中，他立志走上這條路，並於一八八九年報考巴黎音樂學院。拉威爾考上鋼琴預科，之後在一八九一年進入本科班，但他的成績並不理想，不久就被開除學籍。其實拉威爾也能立刻重考巴黎音樂學院，但他選擇向獨立教師學習作曲，磨練技術。期間他完成了數件作品，並認識了夏布里耶（註1）、薩提（註2）等作曲家，獲得了一些刺激。

一八九八年，拉威爾再度敲響巴黎音樂學院的大門。加布里耶・佛瑞（註3）擔任作曲科教授，使得拉威爾決定進入該班。佛瑞看出拉威爾的才華，設法提拔這名學生。他寫了一封請願信給「國民音樂協會」（以介紹法國作曲家新作為主的組織），表示自己想在演奏會中加入拉威爾的作品。在佛瑞的這番努力之下，才二年級的拉威爾便得以進行管弦樂曲《雪赫拉莎德》（Shéhérazade）的首演。雖然聽眾的評價毫不留情，但作品仍

154

在同年出版。從這個時候開始，拉威爾逐漸成為法國音樂界備受矚目的人物。

不過，拉威爾又一次被巴黎音樂學院開除了學籍。因為他並未通過作曲科的畢業考：在羅馬大獎作曲科比賽中奪獎。拉威爾並未因此氣餒，反而繼續挑戰羅馬大獎，之後也以旁聽生的身分留在佛瑞的班上，持續報名比賽。他一共挑戰五次羅馬大獎，但很遺憾地，連半次都沒有獲獎。不過，拉威爾在羅馬大獎中敗陣，竟然引起了意想不到的討論。

※「拉威爾事件」

一九〇五年，拉威爾第五次報名羅馬大獎時，在初選階段就被刷掉。此事引發猜測聲浪，在法國音樂界備受矚目的拉威爾竟會無法進入決選，未免太過奇怪。人們將此事稱為「拉威爾事件」，就連報紙上也刊出了相關報導。而且還有人發現，進入決選的參賽者，竟然全都是羅馬大獎評審兼巴黎音樂學院教授雷內普門下的學生，此事被揭露後，巴黎音樂學院便開始受到輿論攻擊。

「拉威爾事件」令巴黎音樂學院陷入一陣混亂，其後佛瑞就任音樂學院院長，大力推行改革，該校才逐漸重獲人們的信任。

※ 具有機械結構的管弦樂

為了走出「拉威爾事件」及羅馬大獎落選所帶來的疲憊，拉威爾接受友人夫妻的邀約，搭乘遊艇出航兩個月。在當時，比起自然風光，工廠地區的風貌更加打動他的心。拉威爾在給朋友德拉吉的信中如此寫道。

【前略】……太陽西下後，我走下遊艇去了工廠。這座冶煉之城的形象、這座閃著白光的主座教堂的形象，輸送帶裝置、警笛、令人震撼的槌聲所編織出的交響曲形象，我要如何表達出來呢？放眼望去眼前天空盡是一片紅色，陰沉混濁，彷彿就要燃燒起來。……這一切都充滿了音樂性！我想把這些東西拿來運用。（後略）】

（《作曲家◎人と作品 ラヴェル》，井上さつき著，音樂之友社，二〇一九年，第六十九頁）

拉威爾在遊船歸來後重燃創作欲，完成了鋼琴曲集《鏡》（Miroirs）。這部作品亦是拉威爾的鋼琴曲代表作，他將之獻給當時交誼甚篤的藝術家團體「暴徒盟會」（註4）的成員。

或許因為父親是位工程師，拉威爾從小就對機械抱有興趣。他所創作出的作品，特色是聲響與節奏都經過精密的計算，管弦樂作品的完成度尤其驚人。後來人們便稱呼他為「瑞士鐘錶匠」、「管弦樂的魔術師」。

✿ 戰爭、喪母

一九一四年，第一次世界大戰爆發。隨著鄰近地區逐漸轉為戰地，身形偏小且身體虛弱的拉威爾得以免除兵役，但他基於強烈的愛國心而應徵志願兵。他獲准入伍，自一九一六年起在戰場上擔任運輸兵。不過在他參戰期間，母親瑪麗的健康開始走下坡，狀況變得危急。拉威爾獲准請假，暫時回到母親身邊，但瑪麗隔年便過世了。深愛母親、與母親關係緊密的拉威爾，陷入深沉的悲痛之中。母親的死成為他人生最大的悲傷，此後他的創作之筆也開始鈍化。

失去母親的拉威爾，在第一次世界大戰結束後的一九二一年，於巴黎郊外的蒙福爾拉莫里買下房屋，居於該處。他在命名為「望遠樓」（Le Belvédère）的居所裝飾自己喜愛的骨董和玩物，並養了貓狗，打造成一座

小小的城堡。拉威爾終生未婚，甚至未曾留有戀人的相關紀錄，但他身邊朋友如雲。他會在「望遠樓」定期舉辦居家宴會，跟親密友人共度放鬆的時光。

❋ 美加之旅

一九二八年，拉威爾前往美國和加拿大舉辦巡迴演奏。這趟演奏之旅是由數個企業和協會共同規劃，時間長達四個月，規模十分盛大。拉威爾擔任指揮、伴奏者、講師等，報酬合計約達一萬美元（約相當於現在的六百萬日圓）。

拉威爾的行程極度緊湊，但身心充實的日子讓他的身體狀況獲得改善，就連長期的失眠問題也在旅途中得到舒緩。巡迴演出在各地大受好評，無論去到哪裡，拉威爾的音樂都讓觀眾陷入狂熱，獲得滿堂喝采。他對聽眾的反應心懷感激，據說還曾含淚表示「在歐洲不可能發生這種事」。

另外，在造訪紐約的期間，拉威爾遇見作曲家蓋希文（註5），蓋希文希望拉威爾收他當徒弟，但拉威爾回絕了。

【（前略）我覺得你弄錯了。比起拙劣的拉威爾，蓋希文應該更加高超才對。你如果進入我門下，反而會變成拙劣的拉威爾。（後略）】

（《ラヴェル その素顔と音楽論》，Manuel Rosenthal 著，Marcel Marnat 編，伊藤制子譯，春秋社，二〇〇四年，第六刷，第一七三頁）

157

《波麗露》

四個月後，拉威爾從美國、加拿大歸來，受到芭蕾舞團委託作曲（註6）。對方要求拉威爾將當時已有的曲目改編成芭蕾舞曲，但拉威爾卻弄錯，提供了新作的樂曲。拉威爾在此時想到了一個音樂實驗。他試著不發展也不轉調，不斷地重複同一個樂句。拉威爾作夢也沒想到，這首曲子竟會大紅大紫。事情完全超出他的想像，該曲爆紅成了熱門作品，幾乎成為拉威爾的代表曲。它就是《波麗露》。

※ 與記憶障礙奮戰

隨後拉威爾成為知名的作曲家，聲名大噪，但他的人生卻逐漸被烏雲籠罩。不明原因導致的腦部疾病，令他罹患記憶障礙。此外在一九三二年秋天，拉威爾搭乘的計程車發生交通意外，使他全身負傷。所幸他只受了輕傷，但這起交通意外對腦部造成的衝擊，卻導致記憶障礙更加惡化，後來別說是樂譜，拉威爾甚至連自己的名字都寫不出來。

「我還有想寫的音樂，卻無法辦到。」拉威爾悲傷度日，旁人看不下去，於是勸他碰碰運氣接受腦部手術。手術失敗便會失去性命，但放著不管讓記憶障礙惡化也不是辦法……一陣拉扯過後，拉威爾在一九三七年十二月動了手術。

不過，醫師們的努力終究化作泡影，沒能找出造成拉威爾記憶障礙的原因。拉威爾在術後陷入昏睡狀態，就這樣斷了氣。時間是十二月二十八日，凌晨三點三十分。法國全國上下都哀悼他的去世，政府派代表送來悼文，頌揚故人。

158

註解

（註1）亞歷克斯・艾曼紐・夏布里耶（Alexis-Emmanuel Chabrier，一八四一～一八九四年）。法國作曲家。以狂想曲《西班牙》（Espana）聞名。先於德布西、拉威爾，對近代法國音樂的發展大有貢獻。

（註2）艾瑞克・阿爾弗雷德・萊斯利・薩提（Éric Alfred Leslie Satie，一八六六～一九二五年）。法國作曲家，現代音樂的創作先驅。代表曲為《吉諾佩第》（Les Trois Gymnopedies），靈感取自讚頌古希臘眾神的祭典節慶。

（註3）加布里耶・佛瑞（Gabriel Faure，一八四五～一九二四年）。法國作曲家。曾於法國的日報《費加洛報》擔任樂評。一九〇五年就任巴黎音樂學院院長時，主張自由主義的教育方針。

（註4）一九〇〇年前後在巴黎成立的藝術家團體，成員包括音樂家、詩人等。

（註5）喬治・蓋希文（George Gershwin，一八九八～一九三七年）。美國作曲家、鋼琴演奏家。從爵士樂到古典樂，跨足甚廣。以《藍色狂想曲》（Rhapsody in Blue）等作聞名。

（註6）由拉威爾的朋友，芭蕾舞者伊達・魯賓斯坦（Ida Rubenstein，一八八三 or 一八八五～一九六〇年）所負責的芭蕾舞團提出委託。

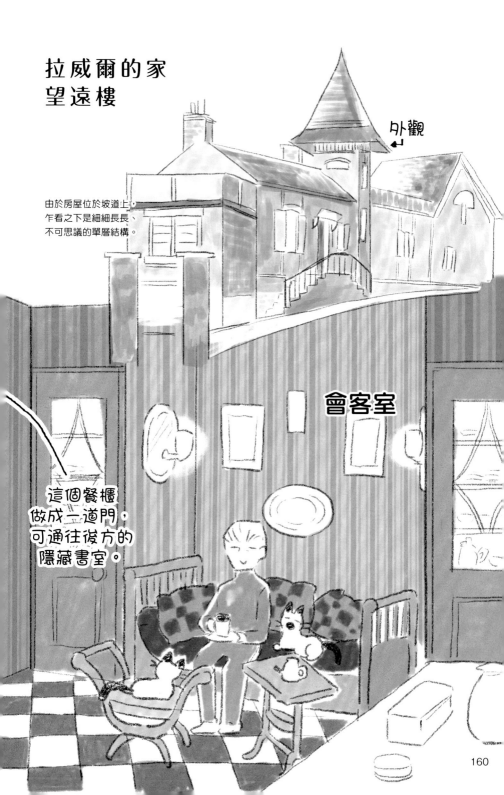

拉威爾的家
望遠樓

外觀

由於房屋位於坡道上，乍看之下是細細長長、不可思議的單層結構。

會客室

這個餐櫃做成一道門，可通往後方的隱藏書室。

160

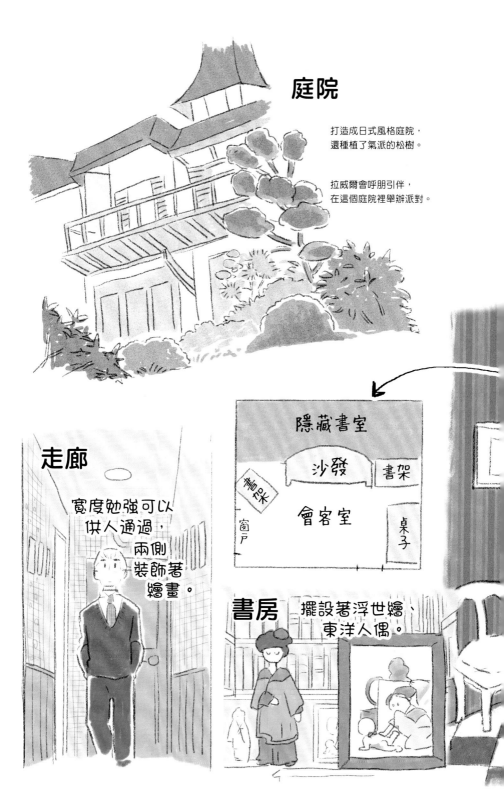

庭院

打造成日式風格庭院，
還種植了氣派的松樹。

拉威爾會呼朋引伴，
在這個庭院裡舉辦派對。

走廊

寬度勉強可以
供人通過，
兩側
裝飾著
繪畫。

隱藏書室

沙發　書架

咖啡桌

窗戶

會客室

桌子

書房

擺設著浮世繪、
東洋人偶。

隨處裝飾著
家人的畫像。

鋼琴上
擺滿了玩物。

放大鏡燈

墊腳枕

162

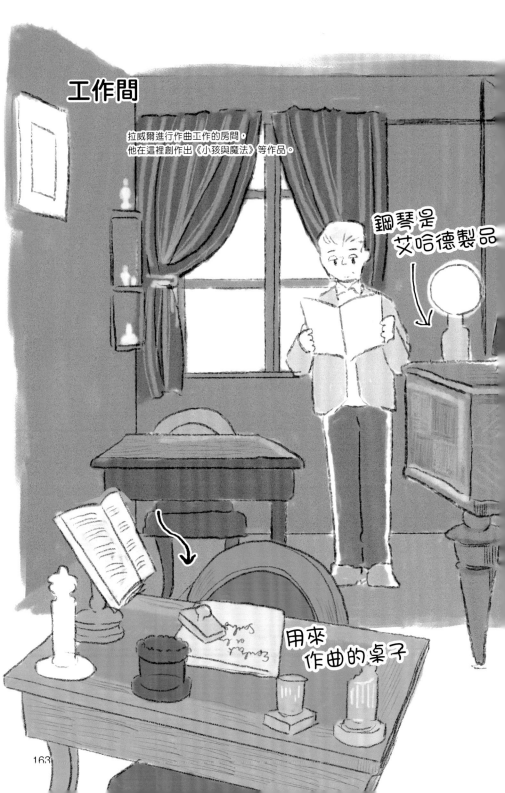

工作間

拉威爾進行作曲工作的房間，
他在這裡創作出《小孩與魔法》等作品。

鋼琴是
艾哈德製品

用來
作曲的桌子

163

牆上的畫作
是拉威爾畫的。

各類剪刀用具

貓咪抱枕

打理儀容的套組

通往
庭院 →

香水瓶

泡澡用

牙刷

寝室

通往2樓 →

← 通往浴室

我從小就很喜歡漫畫和動畫，迷上登場人物之後，總會把背景資料和年表全部背起來。

我會藉由深入了解角色來投入作品。某天彈鋼琴時，突然想到「要不要來查查看作曲家的生平呢」。巴赫相當頑固、莫札特喜歡動物、貝多芬是會在房裡洗澡的怪人……我發現這些真實活過的作曲家們，都是比漫畫角色更有個性、充滿魅力的人物，令人感動。

若讀者透過本書接觸到作曲家充滿人性的小故事後，能像我一樣感覺「古典樂的世界還真有趣」，便是我莫大的光榮了。

感謝MAAR出版社的各位在社群網站上留意到我的漫畫，並一路協助出版發行；飯尾洋一先生以壓倒性的知識量與令人安心的陪伴協助監修本書；鋼琴家角野隼斗先生在百忙之中，撥空為我撰寫了精彩的推薦文；還有我的責任編輯林綾乃小姐，從一開始到最後均提供我明確的意見與鼓勵，陪著我兩人三腳走完了全程。最後，我想對每一位致上由衷的謝意。

2021年7月　Yamamichi Yuka

參考文獻

《モーツァルトの手紙（上）》〔共兩冊〕，莫札特著，柴田治三郎編譯，岩波書店

《ベートーヴェンの生涯》，羅曼・羅蘭著，片山敏彥譯，岩波書店

《音楽と音楽家》，舒曼著，吉田秀和譯，岩波書店

《バッハの生涯と芸術》，Johann Nikolaus Forkel著，柴田治三郎譯，岩波書店

《サリエーリ　モーツァルトに消された宮廷楽長》，水谷彰良著，音樂之友社

《ベルリオーズ　大音楽家 人と作品16》，久納慶一著，音樂之友社

《弟子から見たショパン──そのピアノ教育法と演奏美学》（増補最新版），Jean-Jacques Eigeldinger著，米谷治郎／中島弘二譯，音樂之友社

《決定版　ショパンの生涯》，Barbara Smoleńska-Zielińska，關口時正譯，音樂之友社

《ブラームス回想録集　第三巻　ブラームスと私》，尤金妮・舒曼等著，天崎浩二編，關根裕子譯，音樂之友社

《作曲家◎人と作品　ショパン》，小坂裕子著，音樂之友社

《作曲家◎人と作品　チャイコフスキー》，伊藤惠子著，音樂之友社

《作曲家◎人と作品　ドビュッシー》，松橋麻利著，音樂之友社

《作曲家◎人と作品　ブラームス》，西原稔著，音樂之友社

《作曲家◎人と作品　ラヴェル》，井上さつき著，音樂之友社

《作曲家◎人と作品　リスト》，福田彌著，音樂之友社

《作曲家◎人と作品　ワーグナー》，吉田真著，音樂之友社

《歴代作曲家ギャラ比ベービジネスでたどる西洋音楽史》，山根悟郎著，學研PLUS

《ベートーベンの真実》，谷克二著，KADOKAWA

《ラヴェル　その素顔と音楽論》，Manuel Rosenthal著，Marcel Marnat編，伊藤制子譯，春秋社

《宮廷楽長サリエーリのお菓子な食卓》，遠藤雅司著，春秋社

《ギャンブラー・モーツァルト「遊びの世紀」に生きた天才》，Bauer, Günther G. 著，吉田耕太郎、小石かつら共譯，春秋社

《クラシックの名曲10》，安芸光男著，新書館

《ベートーヴェン―カラー版作曲家の生涯―》，平野昭著，新潮文庫

《フランツ・リストはなぜ女たちを失神させたのか》，浦久俊彦著，新潮新書

《音楽家の食卓―バッハ、ベートーヴェン、ブラームス…11人のクラシック作曲家ゆかりのレシピとエピソード》，野田浩資著，誠文堂新光社

「知の再発見」双書58《バッハ》，Paul du Bouchet著，高野優譯，樋口隆一監修，創元社

「知の再発見」双書04《モーツァルト》，Michel Parouty著，高野優譯，海老澤敏監修，創元社

《音楽家の恋文》，Kurt Pahlen著，池內紀譯，西村書店

《新チャイコフスキー考～没後一〇〇年によせて》，森田稔著，日本放送出版協會

《クララ・シューマン　ヨハネス・ブラームス　友情の書簡》，Berthold Litzmann編，原田光子編譯，Misuzu書房

著者（圖、文）簡介　やまみち ゆか　Yuka Yamamichi

生於日本長崎縣。長崎大學教育學系音樂科畢業，同科系研究所修畢。榮獲第二屆日本盃歐洲國際鋼琴大賽（The European International Piano Concours in Japan）第二名、第一屆伊勢志摩國際鋼琴大賽特別獎。主要於長崎縣內舉辦演奏活動、教學，此外也替電視、廣播節目等作曲、編曲等。2018年自費出版《マンガでわかるはじめての伴奏法》，2021年出版《ぼく、ベートーヴェン》（KAWAI出版）。目前於推特上連載介紹古典樂作曲家的漫畫。

推特由此前往
（2022年1月）

監修者簡介　飯尾 洋一　Yoichi Iio

音樂報導記者。著作包括《クラシック音楽のトリセツ》（SB新書）、《R40のクラシック―作曲家はアラフォー時代をどう生き、どんな名曲を残したか》（廣濟堂新書），中文譯作則有《歡迎范臨古典音樂殿堂》（瑞昇）等。替音樂雜誌、音樂會節目冊等撰文，工作範圍十分廣泛。在影視領域亦有發展，參與全日空機內「古典樂旅行（旅するクラシック）」節目製作，並擔任朝日電視台「無題音樂會（題名のない音楽会）」之音樂顧問等。

天才作曲家跟你想的不一樣
透過12位大師的逗趣人生，按下認識古典樂的快速鍵！

2022年 1 月1日初版第一刷發行
2023年10月1日初版第二刷發行

著　　　者	やまみち ゆか
監　　　修	飯尾 洋一
譯　　　者	蕭辰倢
副 主 編	陳正芳
美 術 編 輯	黃郁琇
發 行 人	若森稔雄
發 行 所	台灣東販股份有限公司
	＜地址＞台北市南京東路4段130號2F-1
	＜電話＞(02)2577-8878
	＜傳真＞(02)2577-8896
	＜網址＞http://www.tohan.com.tw
郵 撥 帳 號	1405049-4
法 律 顧 問	蕭雄淋律師
總 經 銷	聯合發行股份有限公司
	＜電話＞(02)2917-8022

國家圖書館出版品預行編目資料

天才作曲家跟你想的不一樣：透過12位大師的
逗趣人生，按下認識古典樂的快速鍵!/やま
みち ゆか圖・文；蕭辰倢譯. -- 初版. -- 臺北
市 : 臺灣東販股份有限公司, 2022.01
168面；14.8×21公分
譯自：クラシック作曲家列伝：バッハから
ラヴェルまで12人の天才たちの愉快な素顏
ISBN 978-626-329-060-0(平裝)

1.音樂家 2.傳記

910.99　　　　　　　　　　110020120

CLASSIC SAKKYOKUKA RETSUDEN
© YUKA YAMAMICHI 2021
Originally published in Japan in 2021
by MAAR-SHA PUBLISHING CO., LTD., TOKYO.
Traditional Chinese translation rights
arranged with MAAR-SHA PUBLISHING CO., LTD.,
TOKYO, through TOHAN CORPORATION, TOKYO.

著作權所有，禁止翻印轉載，侵害必究。
購買本書者，如遇缺頁或裝訂錯誤，
請寄回更換（海外地區除外）。
Printed in Taiwan

現代樂派時期

將新的音樂類型拿來運用！

19世紀末～

1920～
美國泡沫經濟

美國似乎正在流行爵士這種東西，不知道能不能拿來運用在古典音樂中呢？

拉威爾
1875～1937

我想為音樂打造出全新的聲響。運用既非大調亦非小調的音階……

發明唱片

1862～1918
德布西
提出各類主張與嘗試……

作曲家們逐漸以新的方法創作出前所未見的曲式。

我們應該重視音樂的傳統型態！

不知能否把故鄉俄羅斯與西洋的音樂做個融合？

布拉姆斯
1833～1897

柴可夫斯基
1840～1893

浪漫樂派時期

19世紀初～19世紀末

各類作曲家開始以多樣的手法
來呈現自己的音樂。

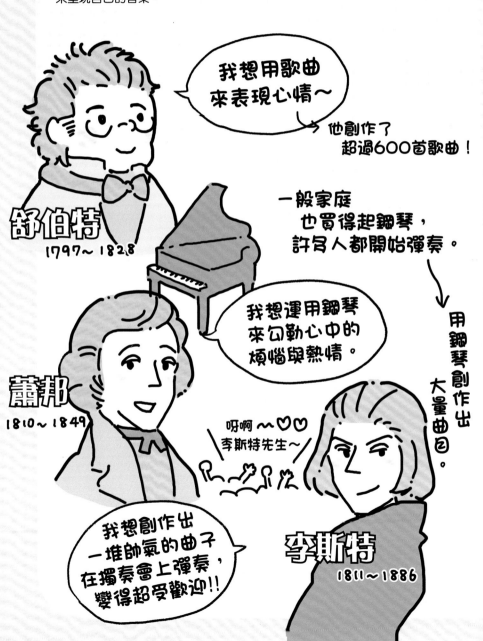